MW00824933

Lucha Loco the free wrestlers of Mexico

Malcolm Venville

Published in the United States of America in 2010 by Universe Publishing

A Division of

Rizzoli International Publications, Inc.

300 Park Avenue South New York, New York 10010 www.rizzoliusa.com

First published in Great Britain in 2006 by Therapy Publishing, 26 Market Place, London WIW 8AN

PHOTOGRAPHS

© Malcolm Venville 2006

INTRODUCTION

© Sandro Cohen 2006

DESIGN

UnderConsideration, LLC

SCANNING

Unichrome, London

PRINT PRODUCTION

Martin Lee

EDITOR

Daisy Bates

All rights reserved. Without limiting the right under the copyright reserved above, no part of this publication may be reproduced, stored or introduced into a retrieval system, or transmitted in any form or by any means (electronic, mechanical, photocopying, recording, or otherwise) without the prior written permission of the copyright holder and publisher. Despite every effort to ensure the accuracy of the translations, errors may inadvertently be included. Therapy Films accepts no liability for any differing translation.

2010 2011 2012 2013 2014 / 10 9 8 7 6 5 4 3 2 1

Printed in China

ISBN: 978-0-7893-2034-6

Library of Congress Catalog Control Number: 2009932109

The Free Wrestlers of Mexico

UNIVERSE

Introduction

rofessional wrestling in Mexico, lucha libre, is more than a sport. It is theater. And the ring (the cuadrilátero in Spanish) is more than a stage. It is certainly center stage. But the action

reaches far beyond the ropes—flowing into the crowd, the streets, the homes and psyches of millions of Mexicans who follow the adventures of their homegrown heroes both in the ring and in B movies. Popular throughout the fifties and sixties, these films can still be seen on television today. Many present-day fans follow the careers of the children of these legendary fighters and film stars, like El Santo and Blue Demon.

These luchadores, professional athletes, are aware of the roles they play. Unlike football players, boxers, or Olympic gymnasts, Mexican wrestlers climb into the ring not only to defeat an opponent. Just as important as the competition is the spectacle, the show. Each wrestler carefully adopts a persona when beginning his or her career; few compete with their given names. Some adopt cartoon personae, others reach back into history. The allegorical aspects of these characters cannot be lost on even the casual observer when coming out to the fights. Each bout is a reenactment of an eternal conflict between two or more forces represented by the luchadores, and the stakes are high.

The most crucial aspect of a wrestler's costume is his mask, not only because it reveals how the fighter sees himself and wants to be seen by the crowd, but also because it conceals his true identity. And then again, a mask can reveal even more than it conceals. Super Muñeco ("Super Doll"), strangely enough, comes right out and says it directly: "When I put on my mask, it feels like my own face."

It is an ignominious experience for a wrestler to have his mask ripped off and, on occasion, his hair shorn. This is tantamount to being exhibited naked, for the taunting of strangers. When a mask is ripped off in humiliating defeat, not only does the fighter lose a bout, but also his identity and the right to continue wearing his mask, his trademark. It could be years

before he earns the right to use it again. Above all, it is a question of honor, and this is just one of the aspects of Mexican professional wrestling that transcends mere theater, or at the very least, makes for poignant theater—because the possibility of having to forfeit one's mask is real. Losing a match is one thing, but losing one's mask is something else entirely.

Most wrestlers take themselves and their identities seriously, just as stage actors do while preparing for and honing the details of the character they will play. But the persona of a luchador can be on the bill for years, as opposed to that of an actor who rarely plays a certain role for more than a season. The wrestler's character is one of his most essential assets, like his strength, his physique and his health. He cannot afford to have it taken away.

Many luchadores see their lives in the ring as an extension or enhancement of their real ones. This is evident in Malcolm Venville's photographs. One of the most moving is Octagon's. Dressed in a business suit, only his mask reveals his identity as a wrestler. Seeing him thus, portrays him as being torn between two worlds. Revealingly, he seems more at ease in the wrestler's persona. The elegance with which he comports himself is due to the mask, which smooths things over. The man in the suit isn't really there.

Many of these men moonlight as wrestlers while making a living as accountants, dentists, salesmen, bus drivers, supermarket attendants, graphic designers, and television repairmen. They contend with the same problems as most of us, but then they step into the cuadrilátero...

On the whole, wrestling audiences, and wrestlers themselves, belong to the lower classes. What they see and feel in their seats, never very far from the ring, is something they do not get with entertainment such as Hollywood movies, theater, or even television. They see a wrestler as one of their own. They share his world and his dreams. When the action overflows into the stands and continues to unfold right before them, they are utterly convinced of its reality, and they willingly participate. Of course, this is all part of

the spectacle, but this constant blurring of barriers is empowering for the spectators. For a couple of hours they live their fantasies firsthand, and they know they can always come back for more, because the matches are open-ended sagas to be continued...

In these wrestling allegories we have Good versus Evil, Modesty versus Arrogance, Foreigners or Extraterrestrial Beings versus the Local. Even those wrestlers who adopt evil semblances are conscious of their necessity: without evil, there can be no good. El Solar, strangely, found it necessary to confess that he once wanted to be a lawyer, and in Mexico that still means fighting for the little guy. Perhaps his persona as a fiery sun-god figure offers a cleansing force through flame. Real life didn't allow him to be an avenger for the downtrodden, but wrestling did.

For those accustomed to Olympic wrestling, or professional theater for that matter, lucha libre is a joke, a circus for the poor. And although there is some truth in the circus aspect of professional wrestling in Mexico, its power goes much deeper than the immediate and vicarious venting of aggression through controlled (or semi-controlled) violence. There is another reenactment going on, one that escapes the sights of most observers, and this explains at least partially, why Mexican professional wrestling is so different from its counterpart in the United States.

Most people who live north of the border, from the Rio Grande to the provinces of Canada, are hardly aware that Mexico exists. But for almost all Mexicans, the United States is an omnipresent and at times oppressive force. And most people in Mexico see themselves as underdogs in the world arena dominated by their neighbors to the north. Wrestling, although it isn't a simple metaphor through which the fighters can triumph over the foreigner, does afford an escape mechanism for those who can feel overwhelmed and even helpless.

On the other hand, Mexicans respect power and at times they even allow themselves the luxury of rooting for the bad guy, the one who has the deck stacked in his favor. Yet Mexicans know what it means

to be on the butt end of aggression; in the early sixteenth century Mexico was conquered and subjugated by Spain, the most powerful nation on earth at the time. This humiliation is still strongly felt, especially among those who regularly attend lucha libre, because they oftentimes feel left out of the global banquet.

So, in a way (in a very clear theatrical way) with every match the wrestlers are fighting for freedom and dignity, but they know that ultimately they are doing it for the audience's freedom and dignity. The luchadores owe themselves to their audience. They win when they win over the spectators, even if they lose on the canvas.

By looking at Malcolm Venville's photographs, one gets the idea that these men stand apart, or need to stand apart. This can be seen by the manner in which they display their weight, hold their arms ever-so-slightly distant from their torsos, spread their legs, plant themselves as if they were conquering not only space, but time and thought. What's more: all thought is suspended while they stare into the camera. Only they exist, and on their own planes. The negative space used consistently in the background creates a sensation of vulnerability that at the same time underlines the theatrical heroism of each persona.

Some have been photographed many times; others, hardly at all. Each one; however, seems to relish the opportunity to be in the public eye once more, even motionless, muscles forever flexed, poised to strike at a moment's notice. One can almost hear the last click of the camera and almost see how the masked men relax, engage in a brief exchange of pleasantries almost unthinkable in these gladiators who in the ring are the incarnation of violence and aggression. And then comes a respectful goodbye, silence, and the strange sensation that reality has returned once more.

SANDRO COHEN

Introducción

T.

a lucha libre profesional en México es más que un deporte. Es un espectáculo y el cuadrilátero es más que un simple escenario. Se trata, desde luego, del *centro* del escenario, puesto que en

realidad la acción trasciende las cuerdas del ring. Fluye hacia el público, las calles, los hogares y las mentes de millones de mexicanos siempre pendientes de las aventuras de sus héroes locales, tanto del cuadrilátero como de las películas serie B. Dichas películas fueron sumamente populares durante los años 50 y 60, y aún hoy pueden verse en televisión. Muchos admiradores actuales están pendientes de la carrera de los hijos de luchadores y actores de cine legendarios, tales como El Santo y Blue Demon.

Los luchadores son atletas profesionales. conscientes de su papel. A diferencia de los jugadores de fútbol, boxeadores o gimnastas olímpicos, los luchadores mexicanos suben al cuadrilátero no solamente con el propósito de derrotar a su contrincante, pues tan importante como la competencia es el espectáculo. Al empezar su carrera cada luchador escoge cuidadosamente el personaje que va a representar; muy pocos luchan utilizando su verdadero nombre. Algunos adoptan el personaje de alguna historieta, otros miran hacia atrás y encuentran un personaje histórico. El aspecto alegórico de cada personaje es tan obvio que para nadie puede pasar inadvertido, ni siquiera para el observador ocasional. Cada lucha constituye una representación del conflicto eterno que existe entre dos o más fuerzas representadas por los luchadores, y es mucho lo que está en juego.

El elemento principal del traje de un luchador es su máscara, no sólo porque revela cómo el luchador se ve a sí mismo y cómo desea ser visto, sino porque también encubre su verdadera identidad. Por otra parte, una máscara también puede revelar más de lo que esconde. Super Muñeco, curiosamente, lo dice sin rodeos: "Cuando me pongo la máscara, siento como si me pusiera mi propia cara".

Para un luchador, es vergonzoso ser desenmascarado o rapado. Es como si lo exhibieran desnudo, vulnerable y sujeto a burla. Perder la máscara tras la humillación de la derrota no sólo representa haber perdido una lucha. Se pierde al mismo tiempo la identidad y el derecho de continuar usando esa máscara, la cual había sido su tarjeta de presentación. Pueden pasar años antes que recupere el derecho de utilizarla de nuevo. Estas derrotas son una cuestión de honor, y es sólo uno de los aspectos de la lucha libre profesional que trasciende la teatralidad, o cuando menos le da un giro conmovedor, ya que existe la verdadera posibilidad de que un luchador sea desenmascarado. Perder una lucha es triste, pero ser desenmascarado es algo mucho más grave.

La mayoría de los luchadores toman su identidad muy en serio, tanto como los actores que afinan los detalles del personaje que representarán. Sin embargo, el personaje del luchador puede durar años, a diferencia del de un actor que casi siempre lo desempeña durante una temporada. El personaje del luchador es uno de sus rasgos esenciales, así como su fuerza, su físico y su salud. No puede darse el lujo de que se lo quiten.

Muchos luchadores ven su vida en el cuadrilátero como una extensión de su vida real. Esto resulta evidente en las fotografías de Malcolm Venville. Una de las más conmovedoras es de Octagón. Vestido de traje, sólo su máscara revela que se trata de un luchador. Su retrato lo muestra como dividido entre dos mundos. Se ve que se siente más a gusto con su personaje de luchador. Su porte elegante se debe a la máscara que lima cualquier aspereza. El hombre de traje realmente no está ahí.

Muchos de estos personajes luchan de noche, mientras que de día son contadores, dentistas, vendedores, choferes, ayudantes de supermercado, diseñadores gráficos, y técnicos en electrónica. Tienen que lidiar con los mismos problemas que todos nosotros, pero después entran en el cuadrilátero...

Por lo general, el público –y los luchadores mismos– pertenece a los estratos sociales más bajos. Lo que ven y sienten al estar cerca del ring, es algo que no reciben de las películas de Hollywood, el teatro o aun de la televisión. Ven al luchador como uno de ellos. Comparten su mundo y sus sueños. Cuando la acción desborda hacia la tribuna y continúa desenvolviéndose frente a ellos, están completamente convencidos de su realidad y participan de buena gana. Todo forma parte del espectáculo, por supuesto. Pero confundir realidad y ficción permite que los espectadores participen. Durante un par de horas hacen realidad sus fantasías en directo, y saben que siempre pueden volver por más, puesto que las luchas son sagas que no terminan...

En estas alegorías se enfrentan el Bien y el Mal, Modestia y Arrogancia, Extranjeros o Extraterrestres y Autóctonos. Incluso los luchadores que adoptan apariencias rudas son conscientes de su necesidad: sin el Mal, no puede haber Bien. El Solar, curiosamente, reveló que alguna vez deseó ser abogado, lo cual en México aún significa luchar por los de abajo. Quizás su personaje de ardiente dios solar purifique mediante llamas... La vida real no le permitió proteger a los desfavorecidos pero la lucha libre. sí.

Los espectadores acostumbrados a la lucha grecorromana o al teatro culto suelen pensar que la lucha libre es un chiste, un circo para pobres. Y aunque hay algo de verdad en eso, el poder de las luchas va más allá de atenuar la agresividad por medio de la violencia controlada, o semicontrolada. Aquí hay otro escenario que pasa inadvertido para muchos, y explica por qué la lucha libre mexicana difiere tanto de la norteamericana.

La mayoría de quienes viven en Estados Unidos apenas saben que México existe. Pero para casi todos los mexicanos, Estados Unidos es una fuerza omnipresente y en ocasiones opresiva. Se sienten menospreciados por sus vecinos del norte. La lucha libre, aunque no sólo es una metáfora a través de la cual los luchadores logran triunfar sobre el extranjero, sí puede ser una válvula de escape para quienes puedan sentirse abrumados e incluso desamparados.

Por otra parte, los mexicanos respetan a los poderosos, y en algunas ocasiones incluso se permiten apostar por el *rudo*, el tiene la suerte a su favor. A pesar de esto, todo mexicano sabe lo que significa ser agredido. A principios del siglo XVI México fue

conquistado y subyugado por España, la nación más poderosa del mundo en aquel entonces. Aún se resiente esta humillación, especialmente entre quienes van regularmente a las luchas, ya que a menudo se sienten excluidos del "banquete mundial". Así, de alguna manera—altamente teatral—, en cada encuentro los luchadores pelean por la libertad y la dignidad, y saben—además— que luchan por la libertad y la dignidad de su público. Los luchadores se deben totalmente a él. Ganan cuando se han ganado la simpatía del público, aun si pierden en la lona.

Al mirar las fotografías de Malcolm Venville, surge la idea de que estos hombres son diferentes, o que necesitan ser diferentes. Esto puede verse en su manera de plantarse, en la posición de sus brazos –ligeramente separados del torso—, en cómo separan las piernas, como si conquistaran no solamente el espacio que los rodea sino también el tiempo y el pensamiento. Es más: dejan todo pensamiento en suspenso mientras miran fijamente el lente de la cámara. Sólo ellos existen. El espacio negativo de fondo crea una sensación de vulnerabilidad que resalta el heroísmo teatral de cada personaje.

Algunos de ellos han sido fotografiados muchas veces; otros, casi nunca. Cada uno de ellos, sin embargo, parece disfrutar la oportunidad de estar frente al público una vez más, aunque estén inmóviles, con los músculos flexionados para la eternidad, listos para atacar. Casi podemos oír el *elie* de la cámara y ver cómo los hombres enmascarados se relajan, intercambian algunos comentarios amables, algo casi impensable en estos gladiadores que son la encarnación de la violencia y de la agresividad dentro del cuadrilátero. Se despiden respetuosamente, se retiran y nos dejan el silencio junto con la sensación extraña de que hemos vuelto a la realidad.

SANDRO COHEN

ÁGUXLA NEGRA

"My job is to sell meat,
I'm a butcher. My favorite
hold is the cross."

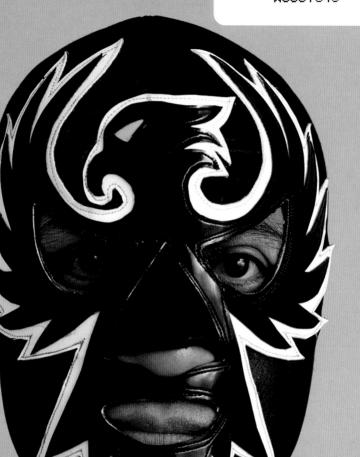

10

ÁGUXIA SOXXXARXA

"I'm fifty-two, I'd say without too many injuries one could wrestle until you reach sixty."

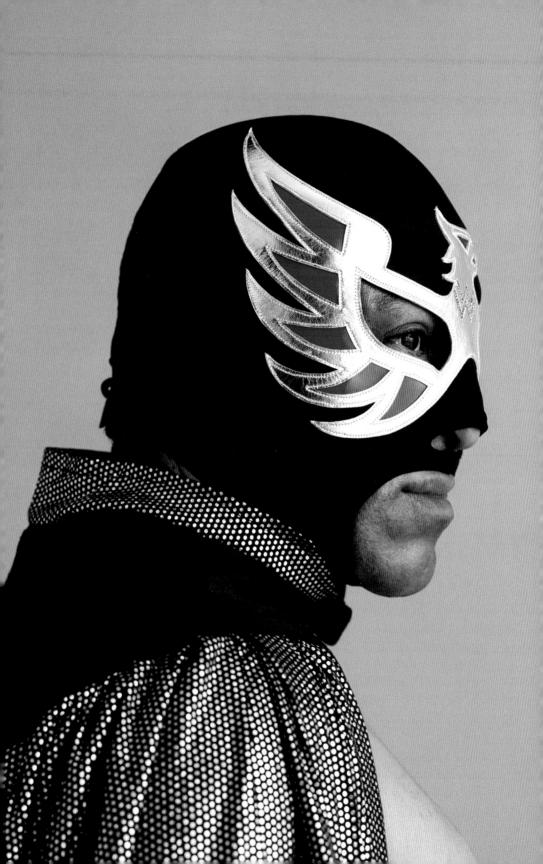

12

"In the ring I think of how I'm going to win and make the people happy."

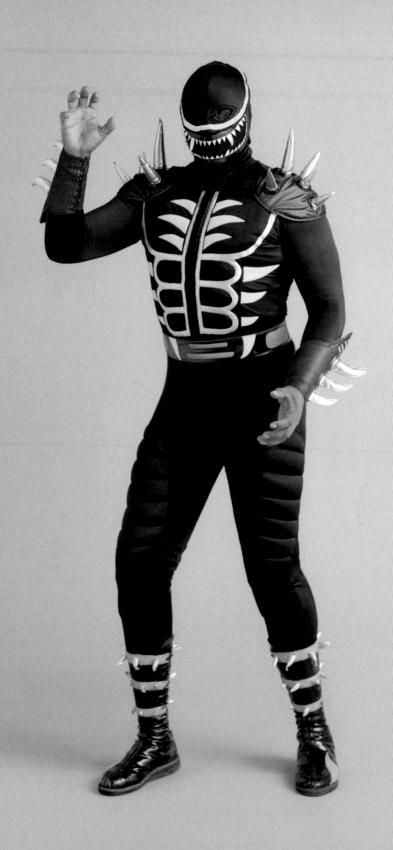

14

"I was attracted by the throws, the costume and the masks—it's a way of expression."

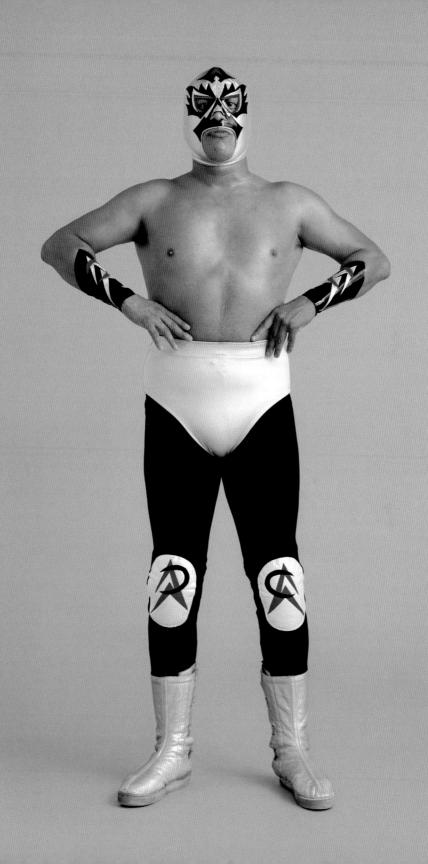

AXYSXXX

"I always wanted to be a wrestler, to see if they hit really hard, to see if they hit for real."

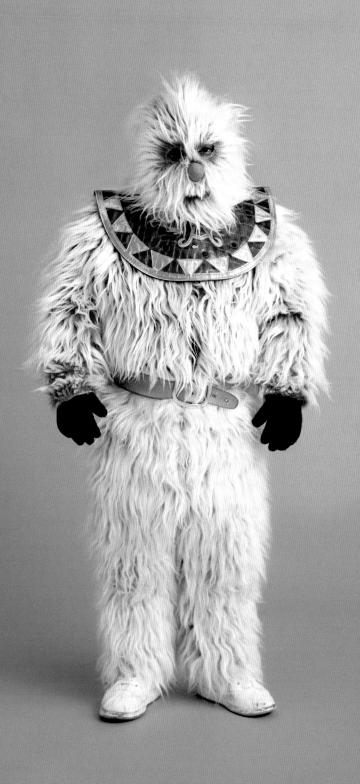

ANDX BARROW

"I once ironed my brother's clothes while he was still wearing them."

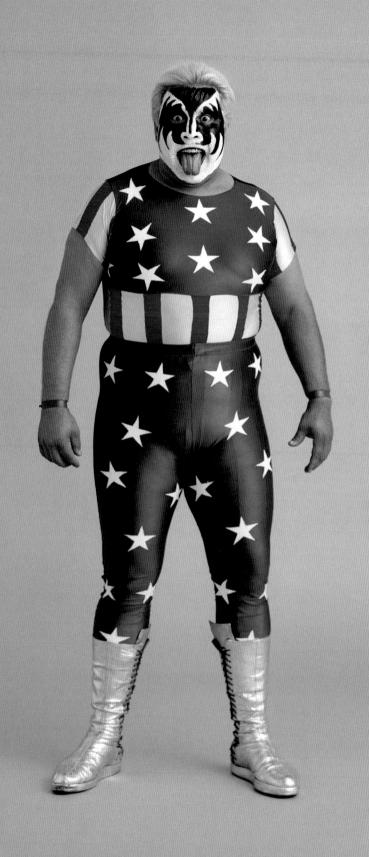

"Diving gives me the peace and calmness that I don't find in free wrestling."

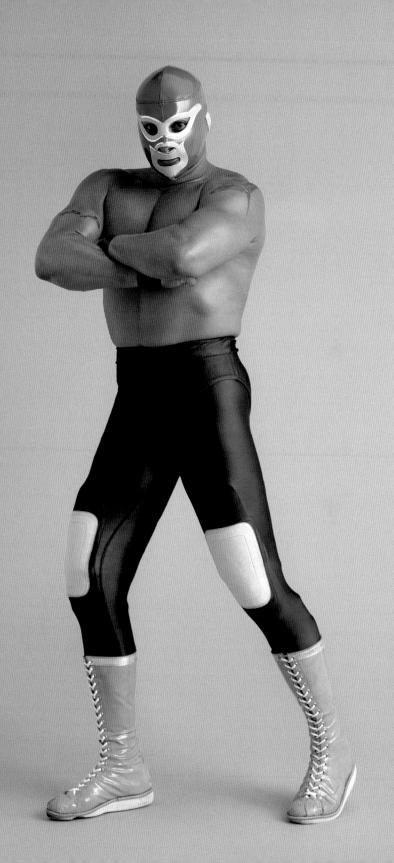

22

APOCATYPSIS

"I feel like a hero, strong like an annihilator, really."

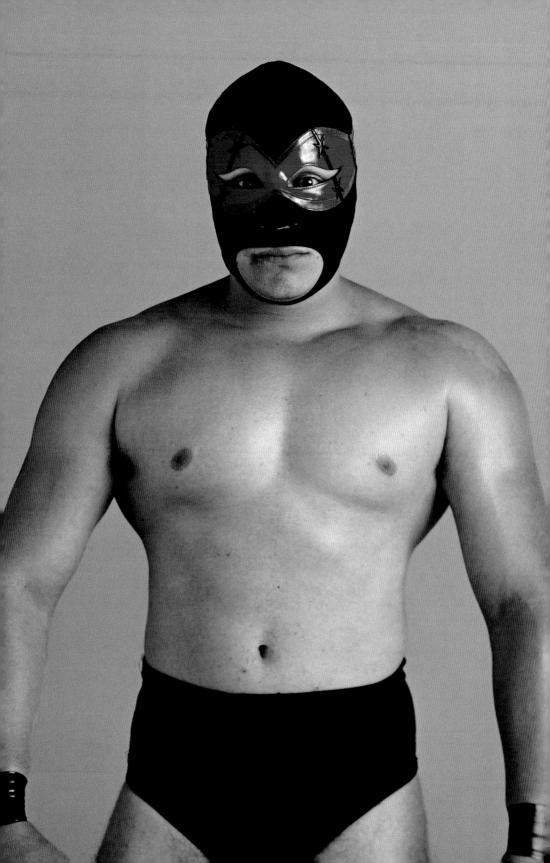

24

ASTRO BOX

"I'm not that heavy at all, so I'm up in the air a lot."

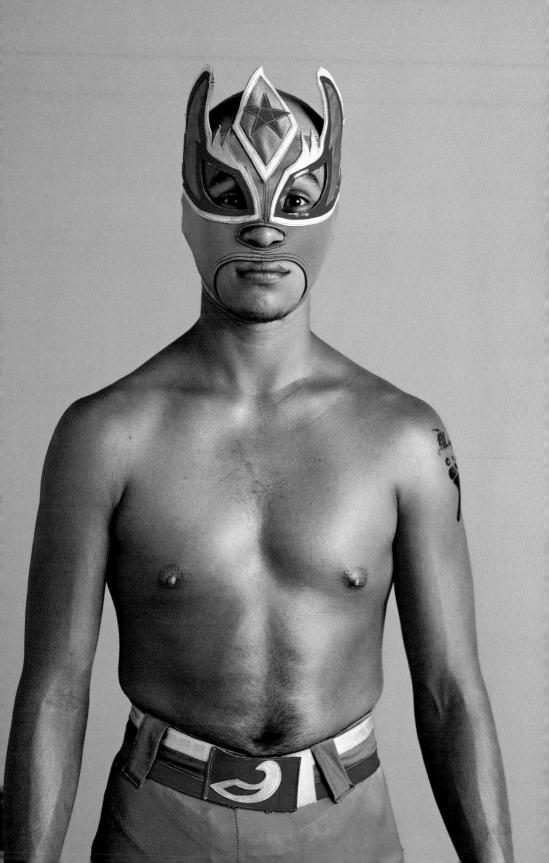

EX AUDÁZ

"The design goes with the image,
I wanted something
different from the rest."

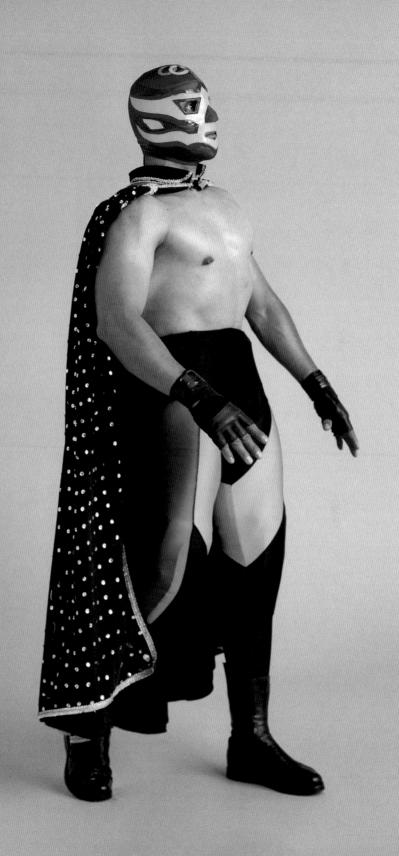

"Wrestlers are very popular with the women, there are so many of them."

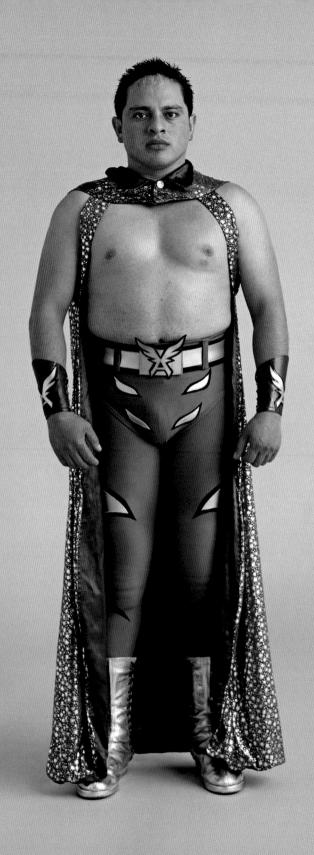

30

BAIMAN

"There are lots of wrestlers who are bodyguards, because of the knowledge they have."

 $\frac{3^2}{2}$

BLACK JAGUAR

"I've watched wrestling since I was ten, my family thought I was crazy to take it up."

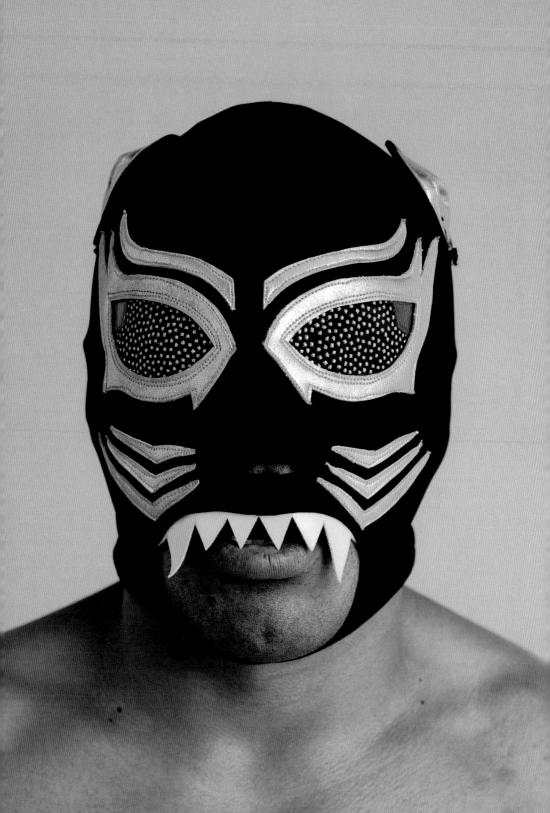

1ucha 10c0 34

BRACK RORD

"People from work

have watched me fight but never

imagined it was me."

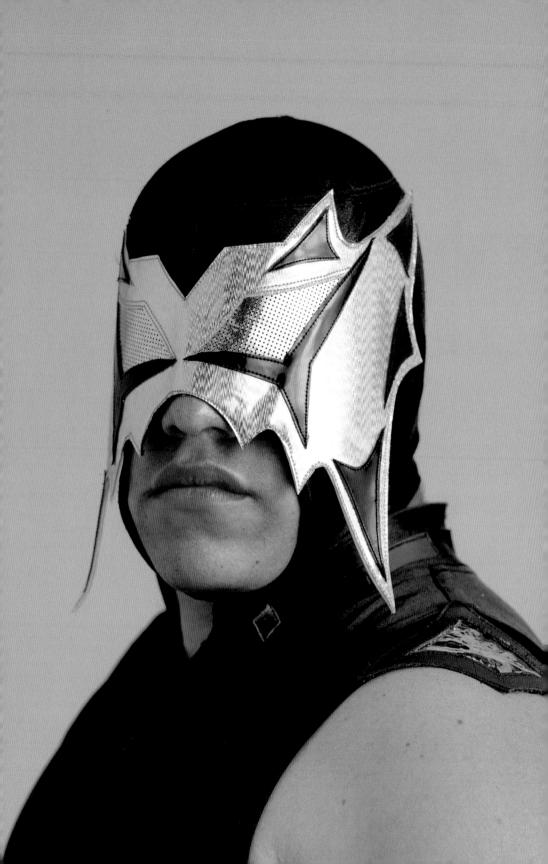

BLACKWAN

"My opponent was bleeding
with a broken nose, women and children
were crying, I didn't know
he was a priest."

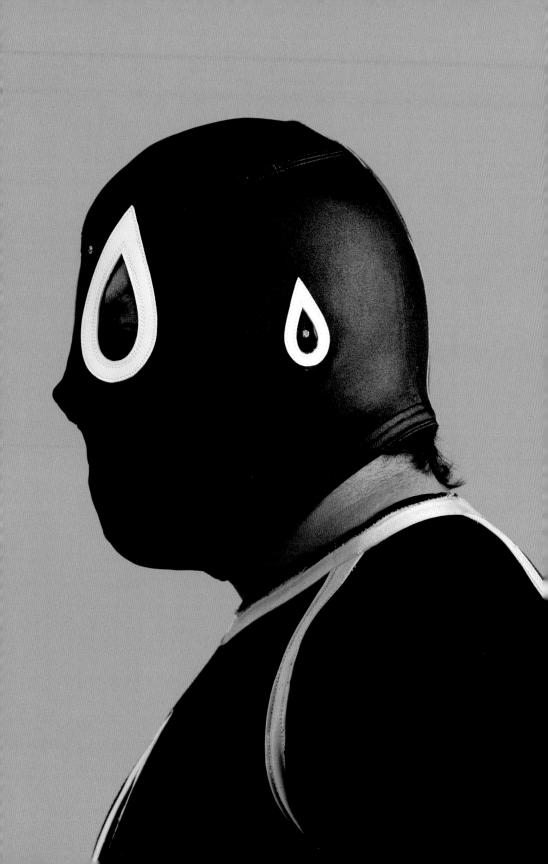

BLACK SHADOW

"Kids, don't practice wrestling in the park or at school, it's very dangerous."

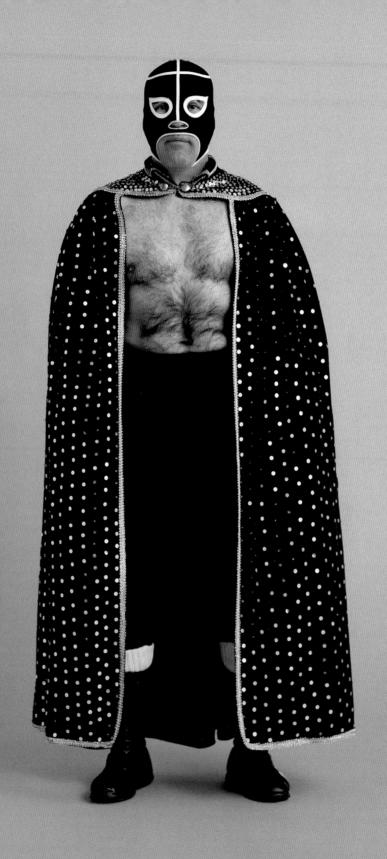

40

BEUE DEMONIR.

"As a child, it was a burden not being allowed to tell people who my father really was."

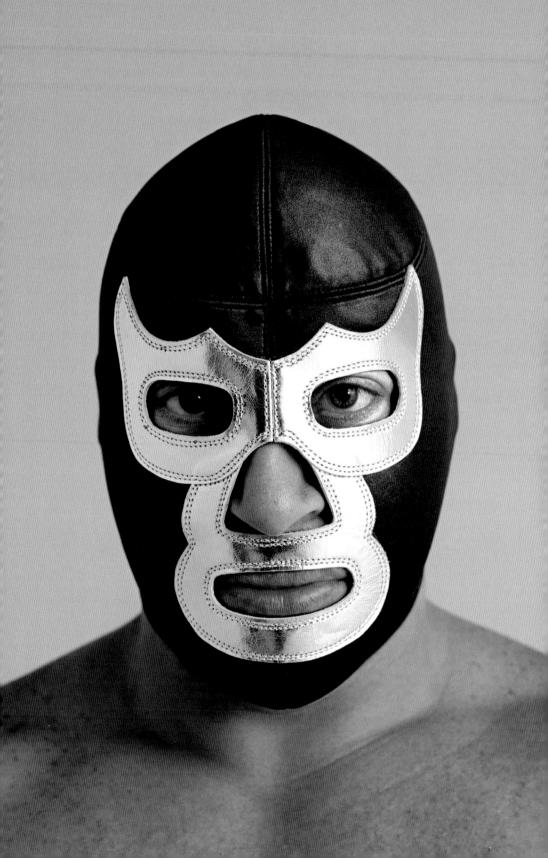

42

"If you're serious and quiet, then nobody's going to notice you."

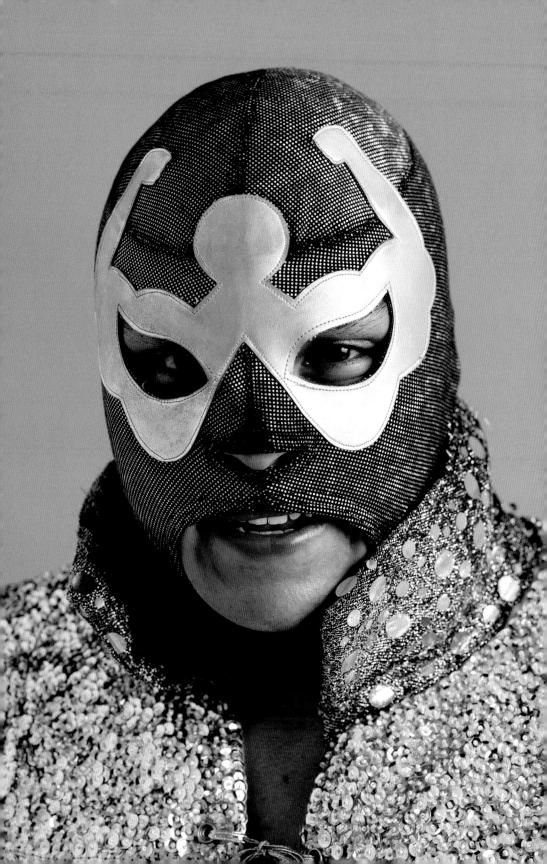

44

CARTA BRAVA

"I was very skinny when
I started and my brothers didn't
believe I could make it."

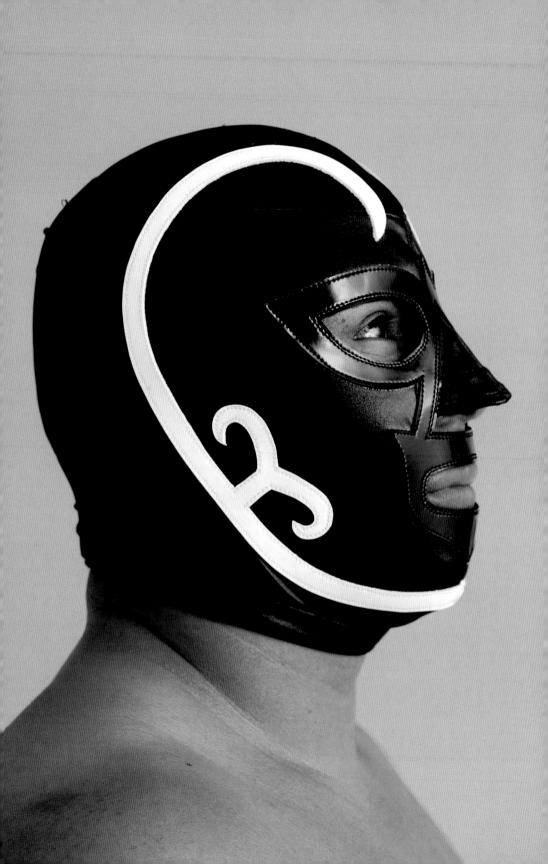

CATEDRÁTICO FR.

"When I was ten or twelve, I was fat and got picked on in high school."

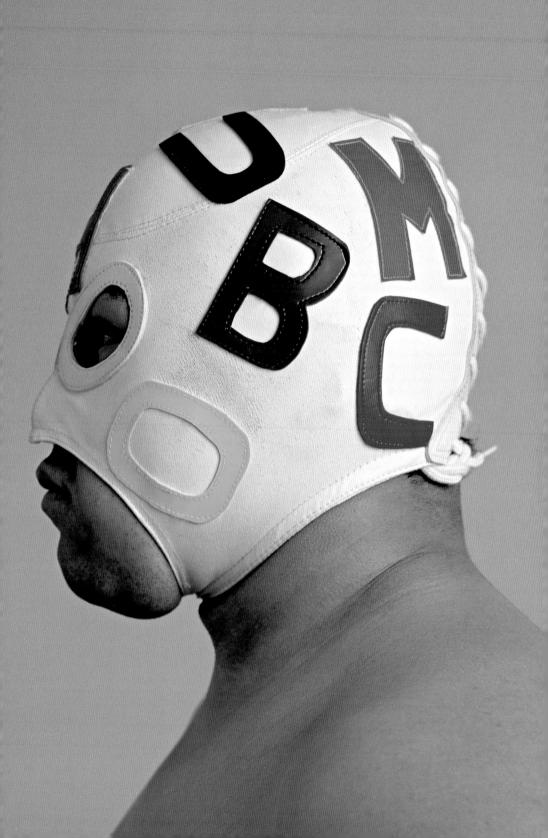

"The pay's not so bad, but I think they could pay a little more because we risk everything."

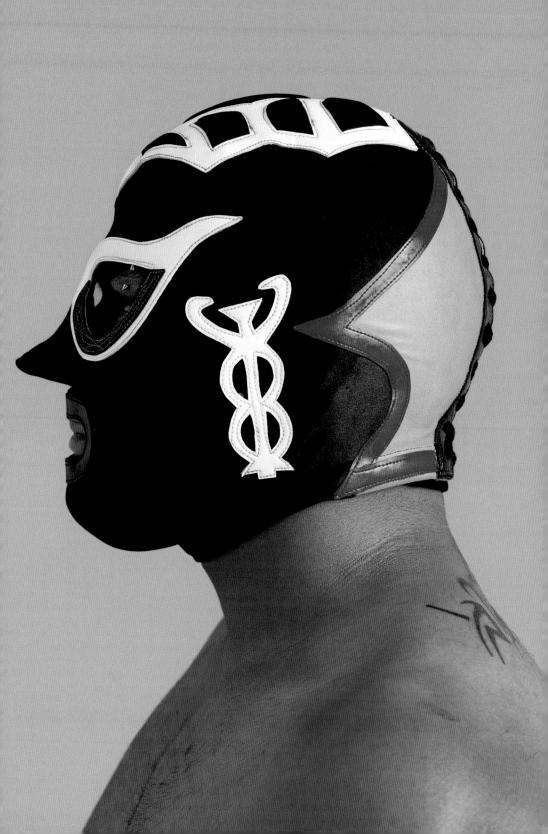

50

CHRIS

"My trainer shortened my name,
I like it, it's easy to remember
for the kids."

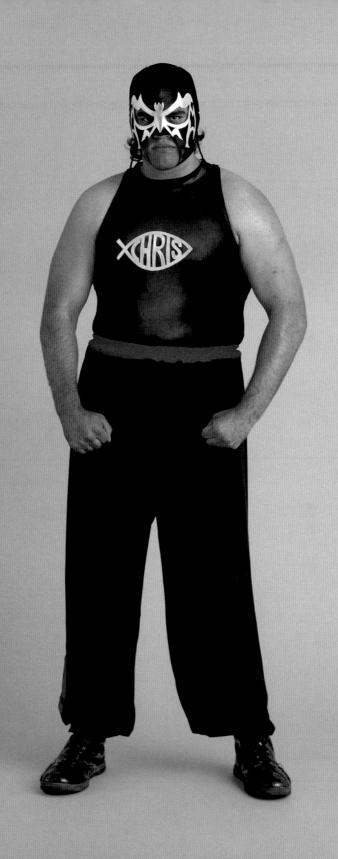

CXXXXXXX

"I didn't have a toy until
I was nine and I never had cake
until I was seventeen."

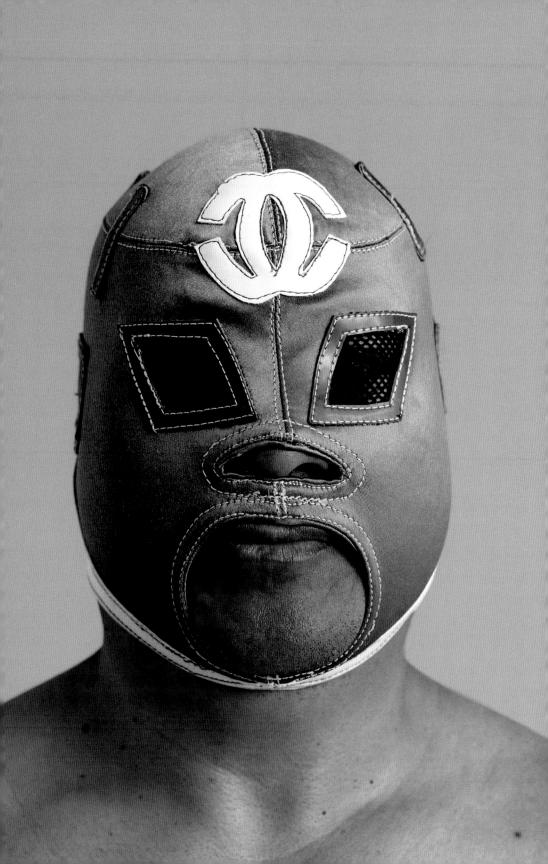

COCO BLANCO

"The clown name is for the children but we can fight anyone, anywhere."

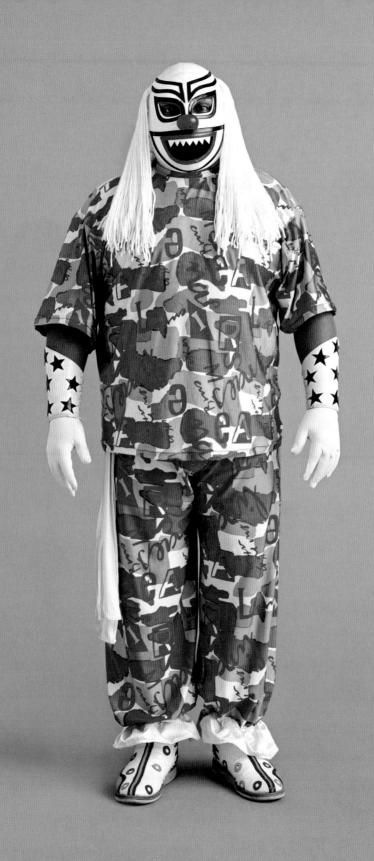

COCO ROJO

"No, I've never made love in my mask.

It's too difficult."

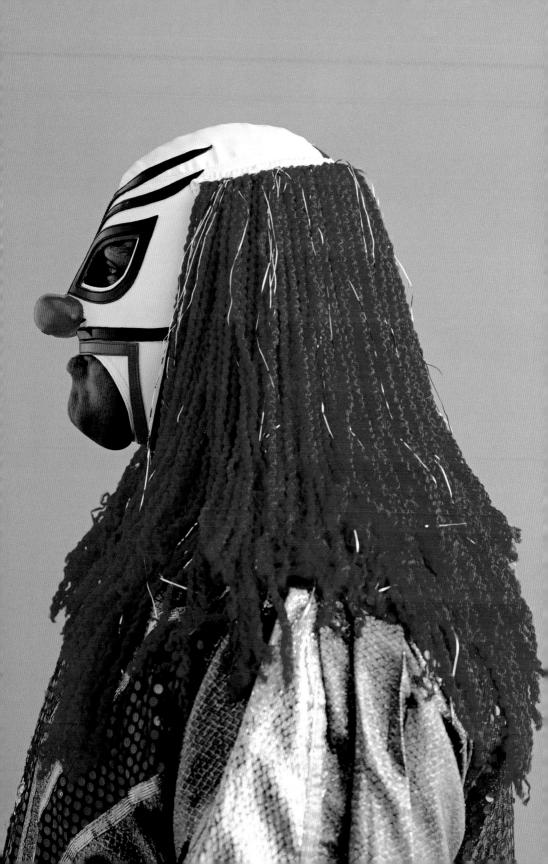

"We don't mix the character from free wrestling with sex."

COMETA

"I'm fifty-four now,
I retired with three foot injuries, so now
I just teach wrestling."

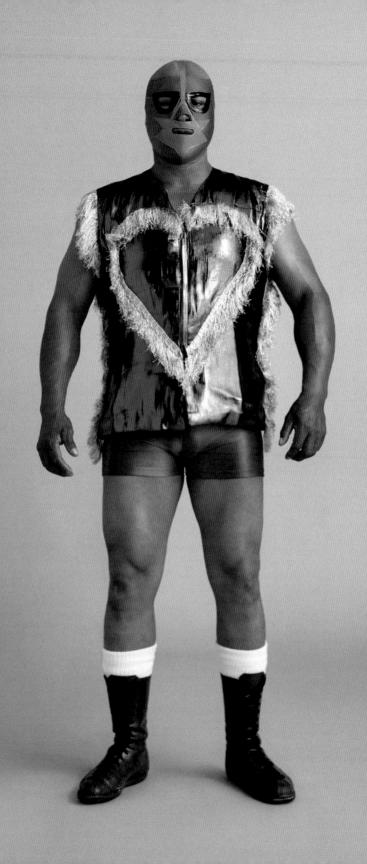

осна 10со 62

"I lost my mask once to the son of 'El Santo' in a bloody exchange."

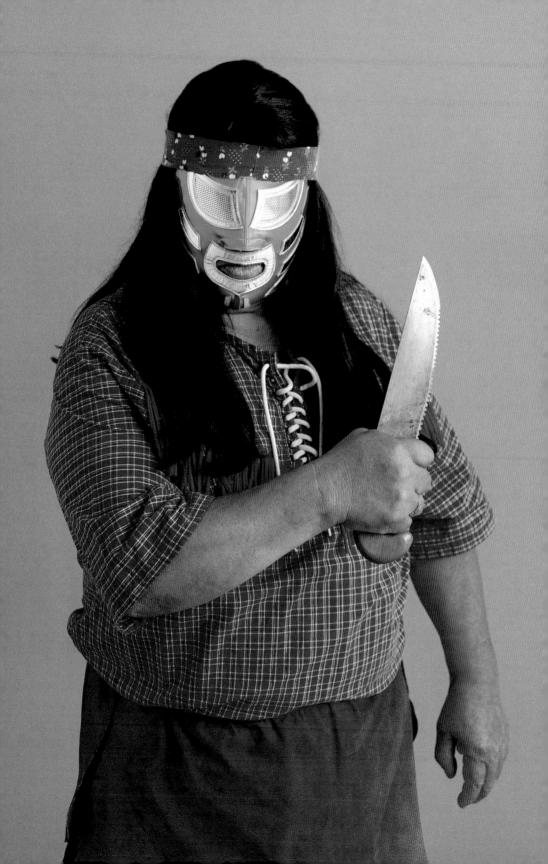

_{гисна} госо 64

DARK SCREAM

"Once, I broke four ribs and never realized until I got to my dressing room."

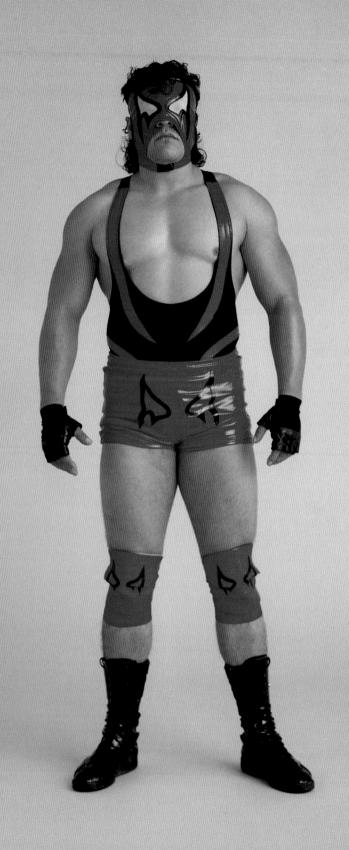

"I'm fifty years old and I have a degree in dental prosthesis."

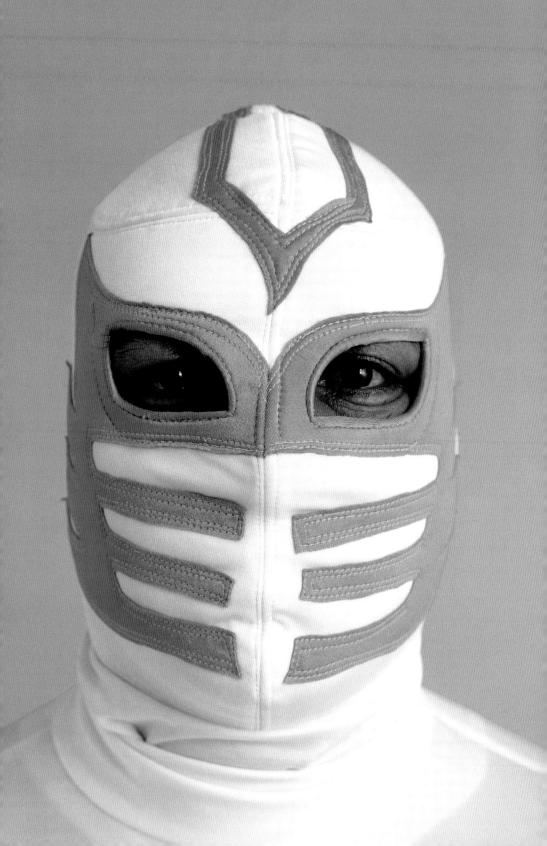

"I was a crack addict.

Thanks to my parents and wrestling,
I'm still alive."

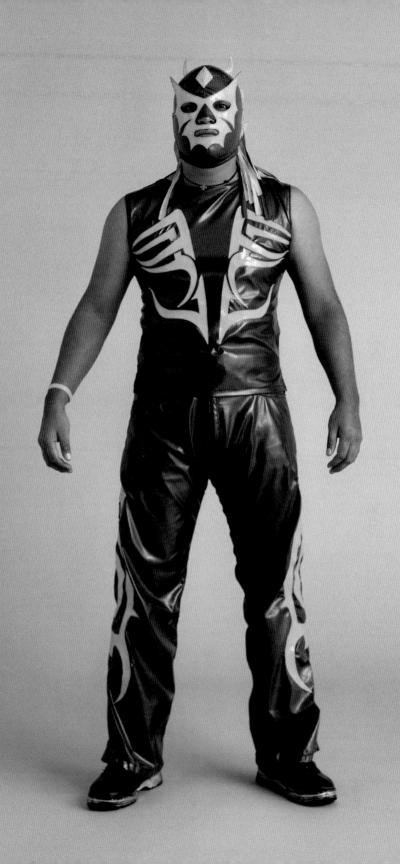

DR. CEREBRO

"In other countries wrestlers are colder, less expressive in their costumes."

DR. XARONTE X

"Violence always formed a part of my environment."

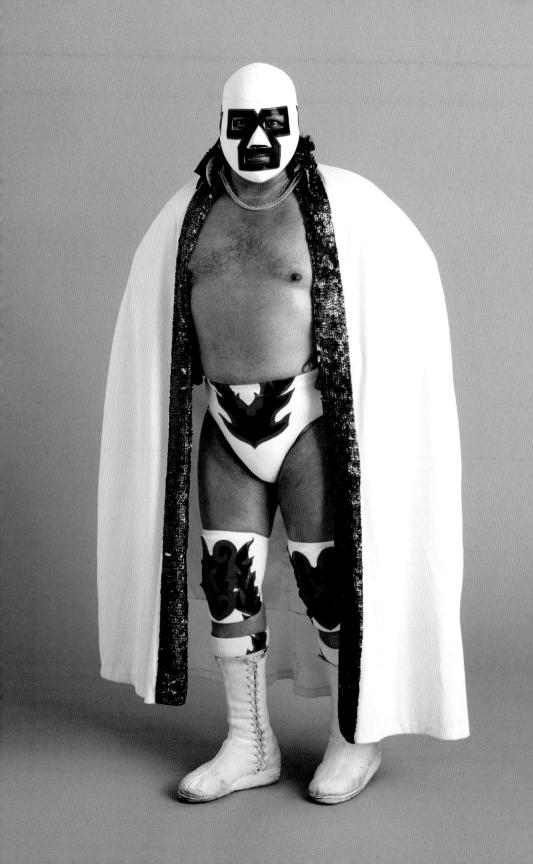

74

DR. XARONTE XXX

"Out of the ring, I'm nowhere near as rowdy...
pretty decent, actually."

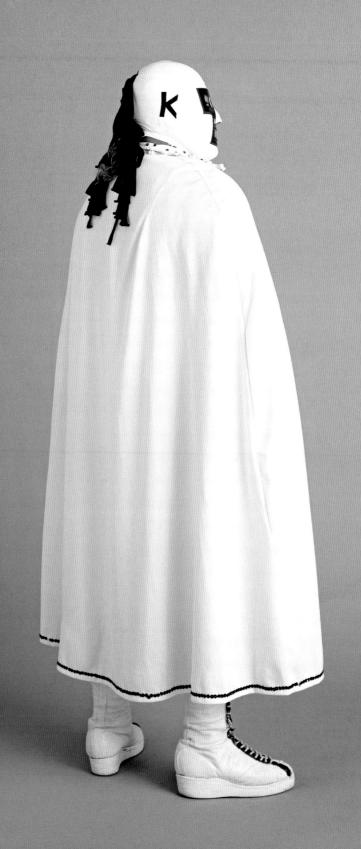

тисна госо 76

DR. LANDRÚ

"I'm a little bit violent, I've even sent people to hospital."

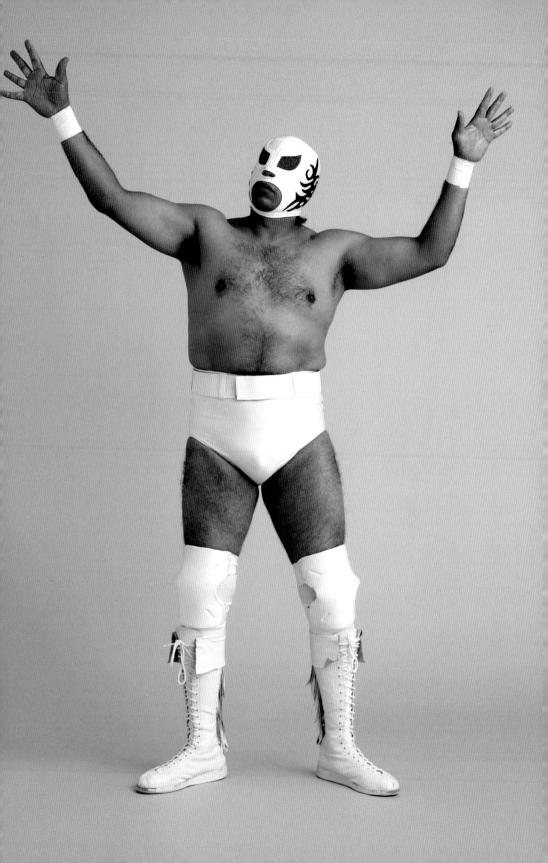

DR. MUERTE

"I teach tae kwon do.
I'm black-belt. And I'm also in sales."

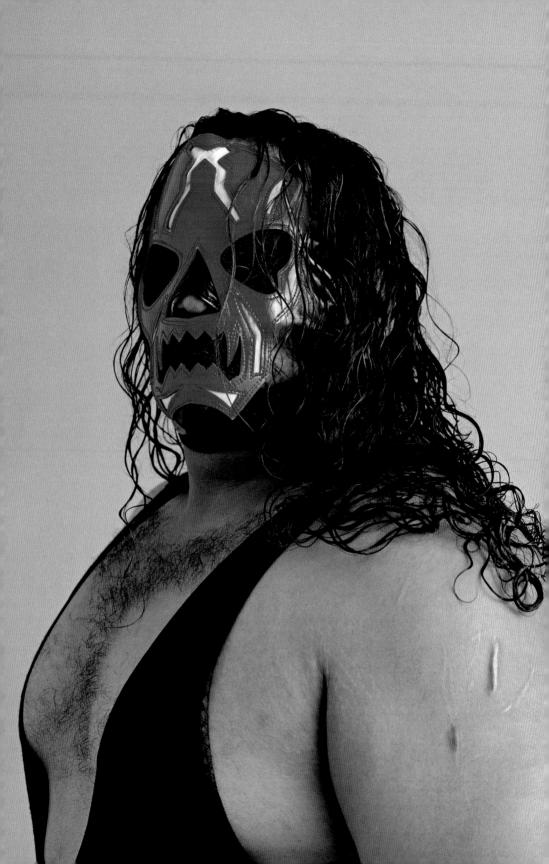

"My name comes from the fantastic four and the outfit from gladiator movies."

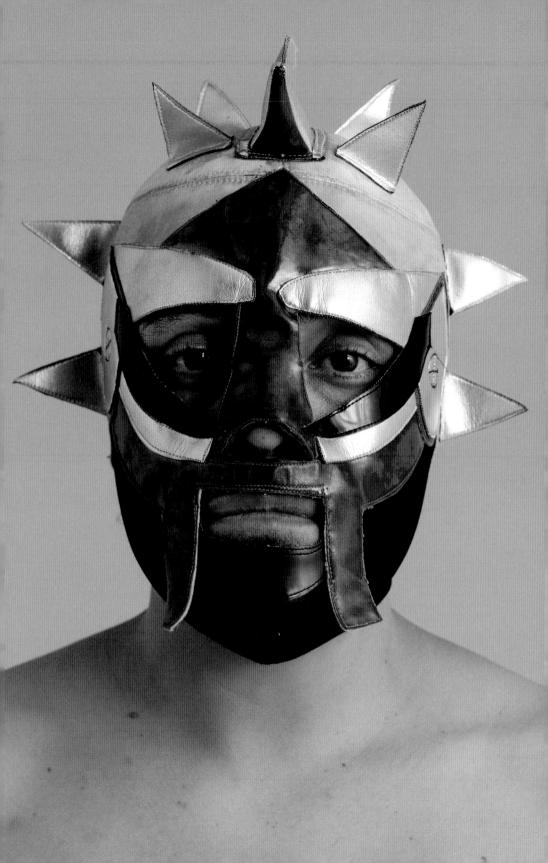

DOS CARAS

"When he came to Mexico, the Pope made a big impression on me. I will always remember him."

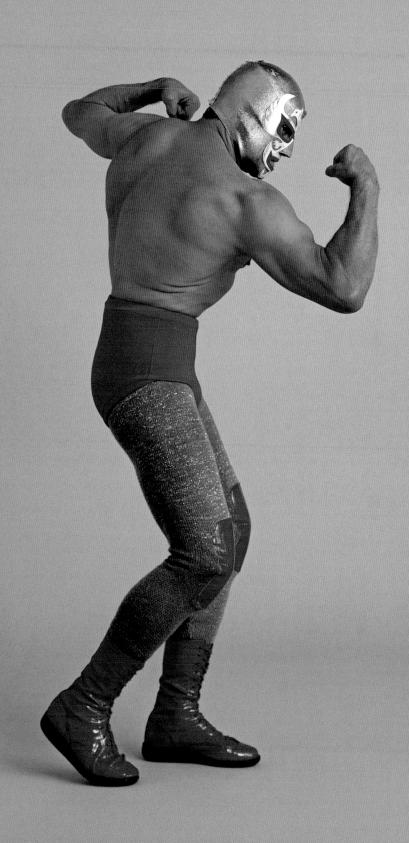

"My real name is not to be revealed.

The magic of free wrestling is the unknown."

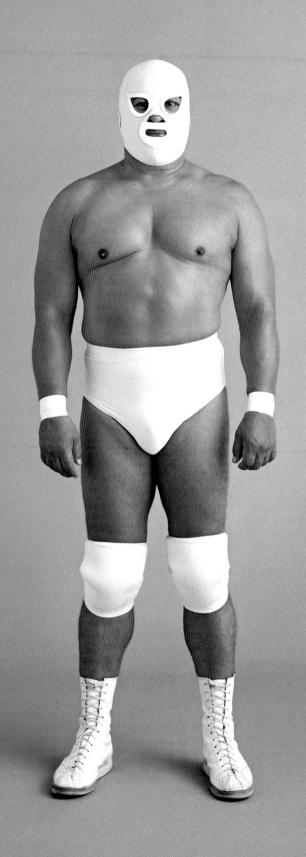

ESCÁNDALO

"My father was a wrestler, my grandfather and my uncle, now it's my turn."

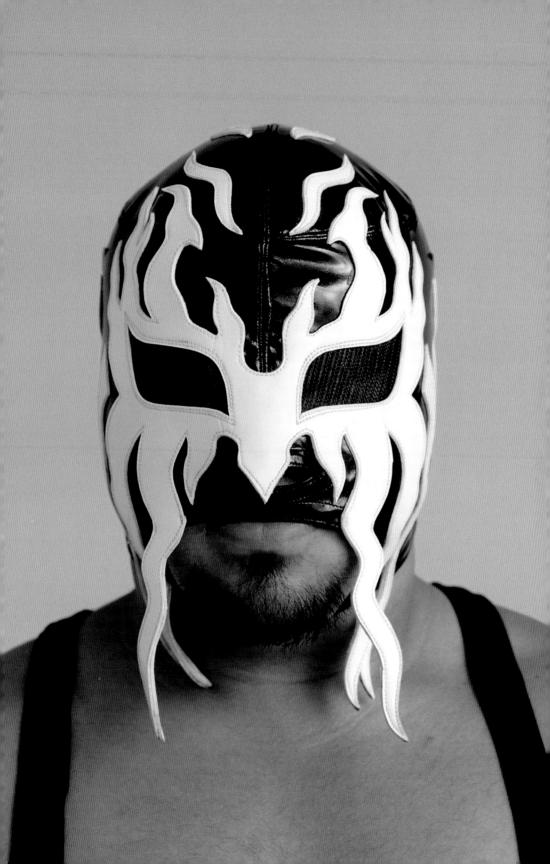

ESCORPIÓN JR.

"I studied economics, but after I graduated, I dedicated myself to wrestling."

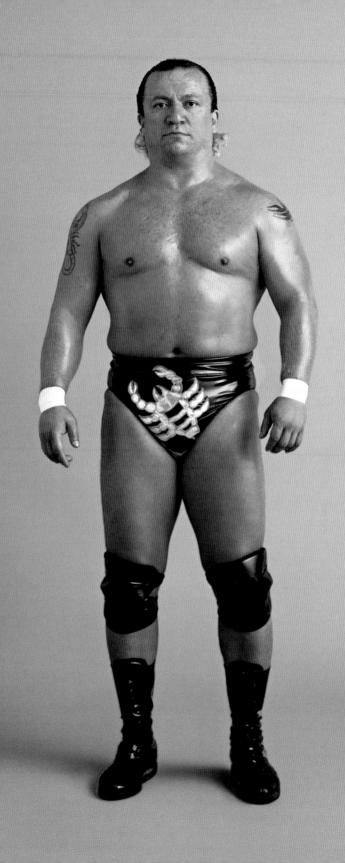

EXÓTICO LA CHONA

"I quit my studies as an engineer and am dedicating myself to wrestling."

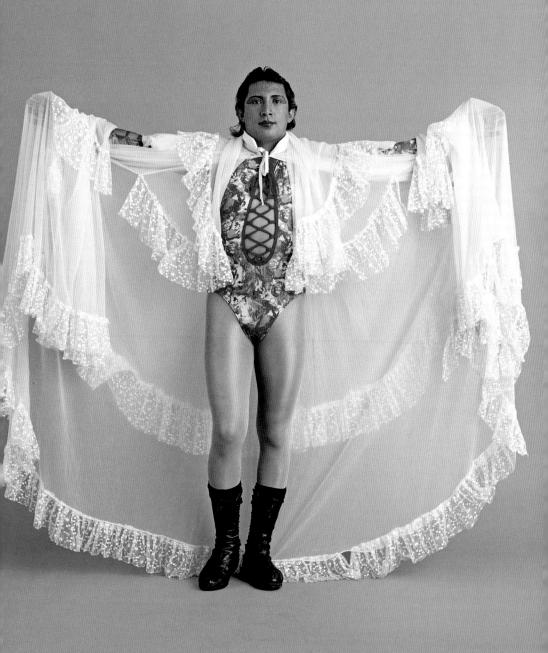

"Sure, there have been some that have died during a fight."

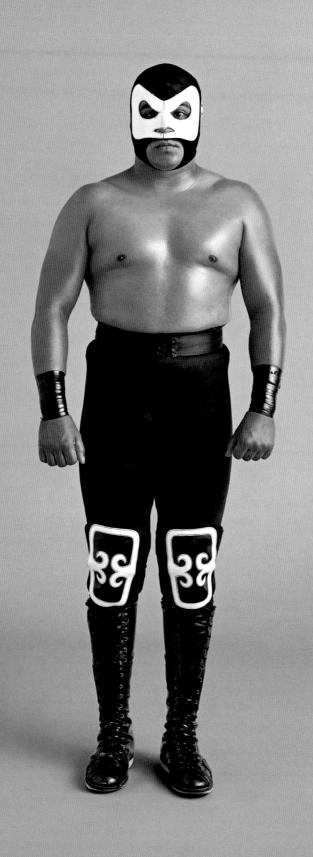

"My character is the fastest in Mexico, but not when I'm making love."

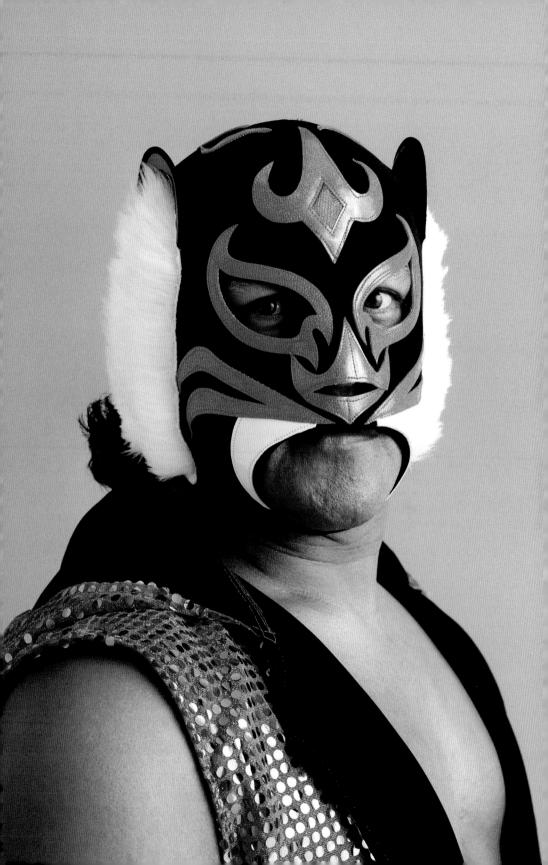

"My parents and brothers are all tall, I'm the only short one."

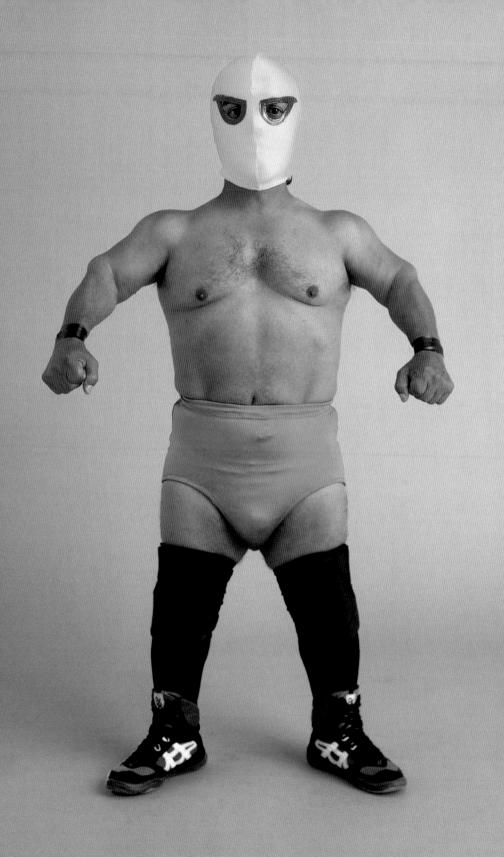

осо 98

"I was very violent when I was younger, wrestling has calmed me down."

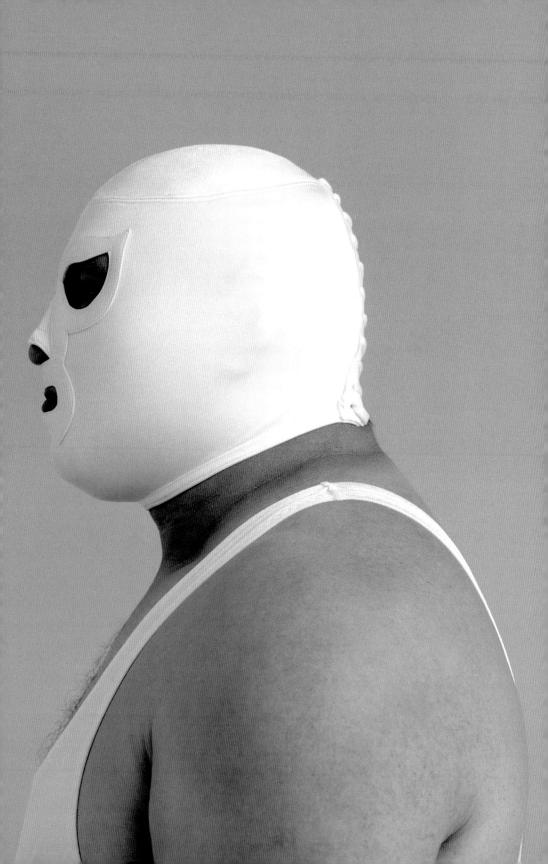

GANGSTER

"We're not vicious people, we don't drink or smoke."

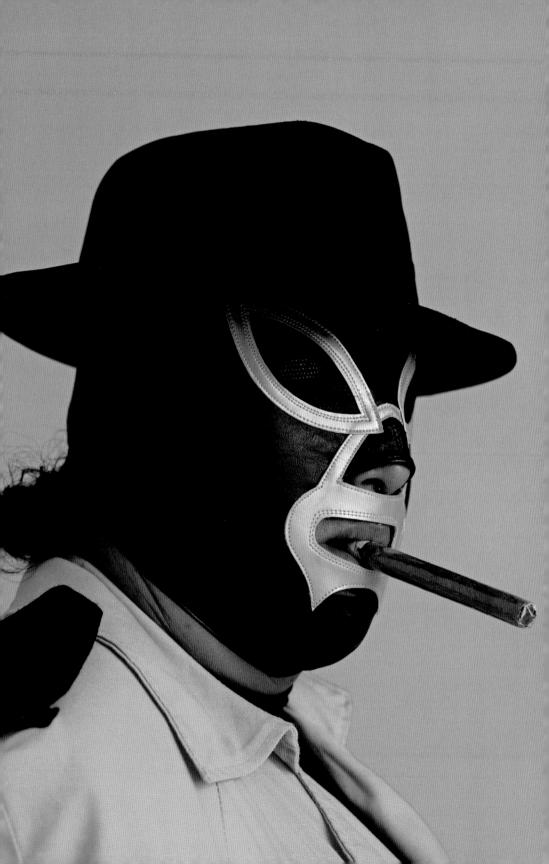

"I got a job showing people to their seats in the arena so that I could watch the fights."

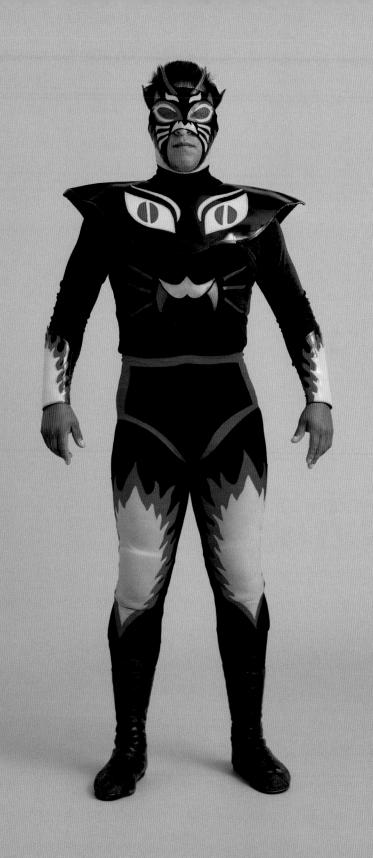

"It's an American-Indian name for warriors, it means great knife."

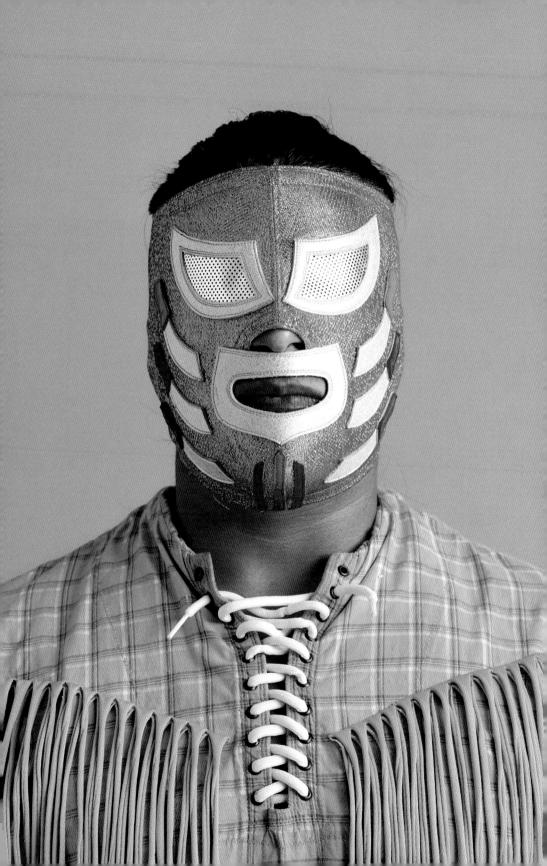

GRAN MARKUS

"Besides wrestling I'm also an accountant at the airport customs office."

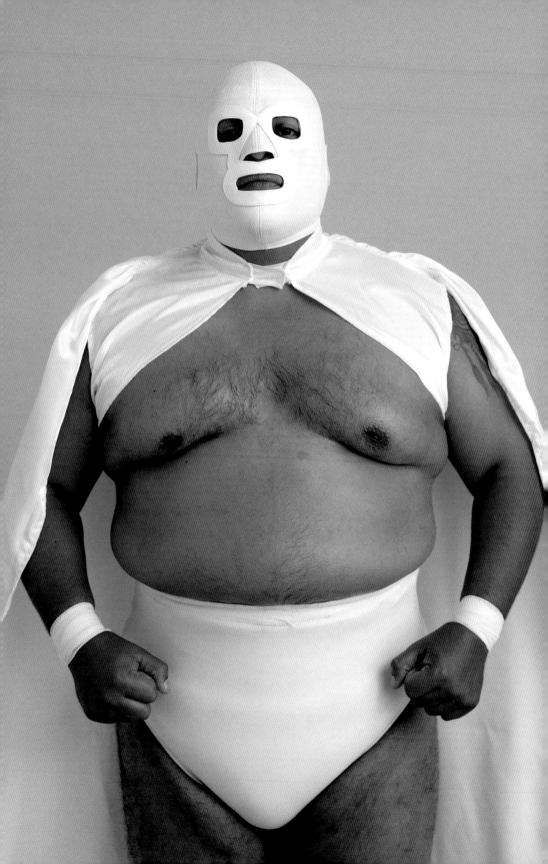

GUERRERO AZTECA

"I can't tell you my real name, it's important for us to hide our face and identities."

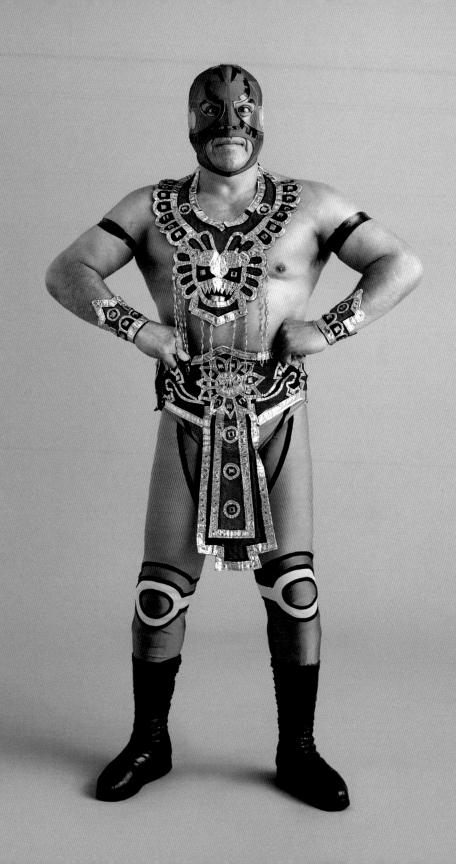

LUCHA LOCO

EACEIA ASESENA

"I work in public transportation here in Mexico City."

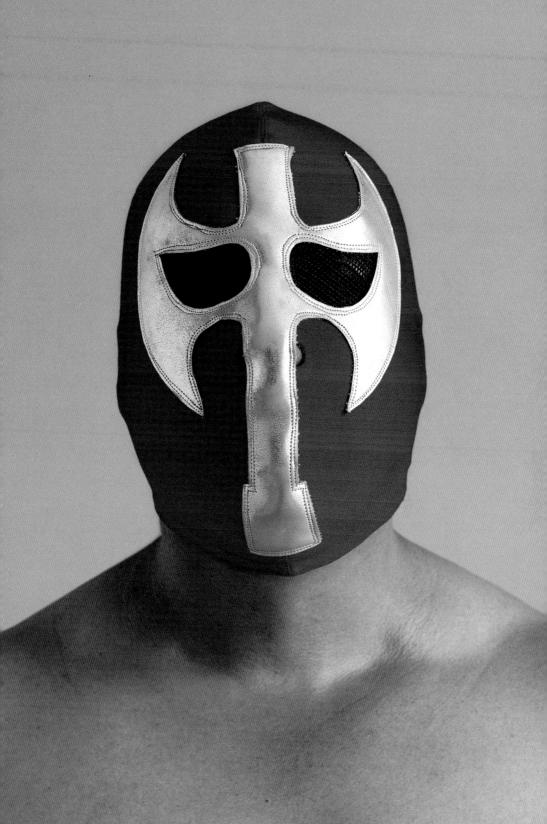

"I once made love with eight women, they have always loved my hair."

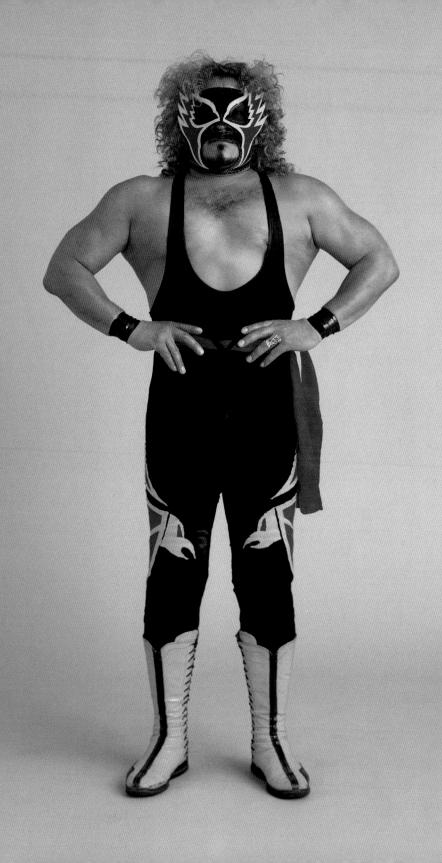

HAILCÓN SAIVAJE

"When I was young,
I had to defend myself in the neighborhood,
so I learned to wrestle."

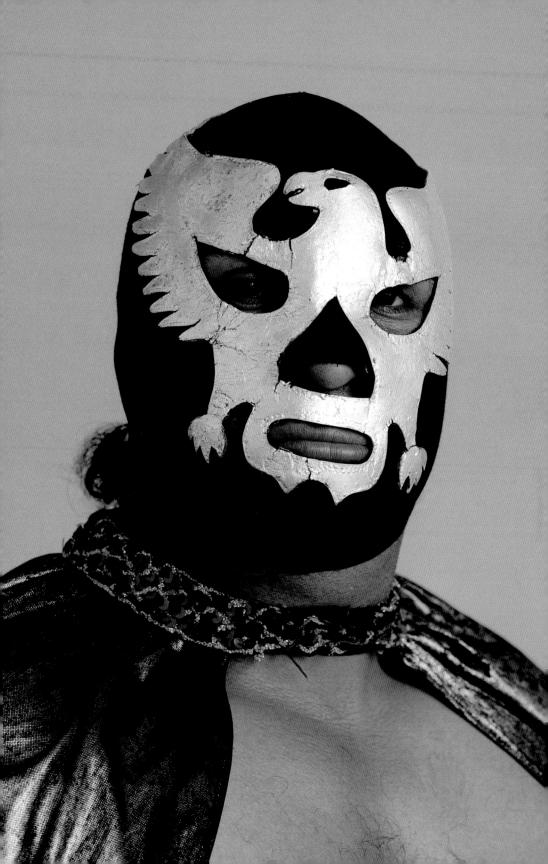

"I prepare all week long in order to defeat my rival."

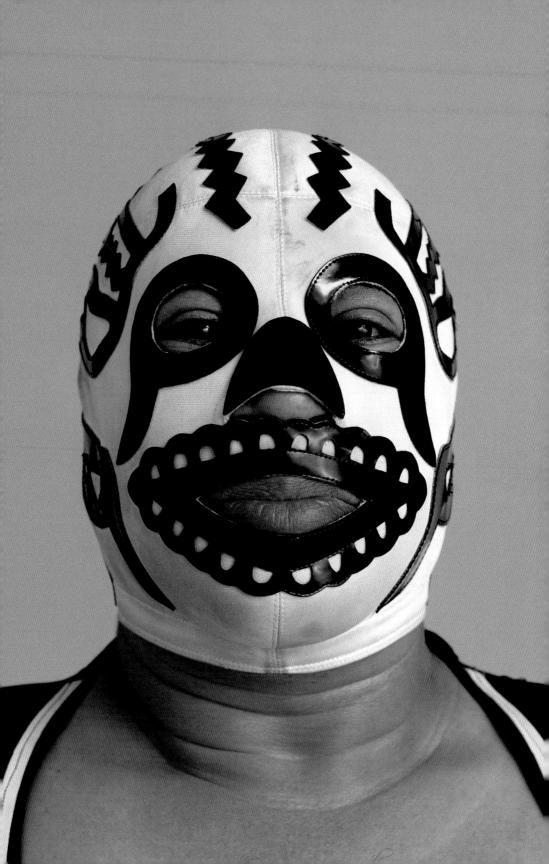

"You don't measure a man from feet to head, but from head to the sky."

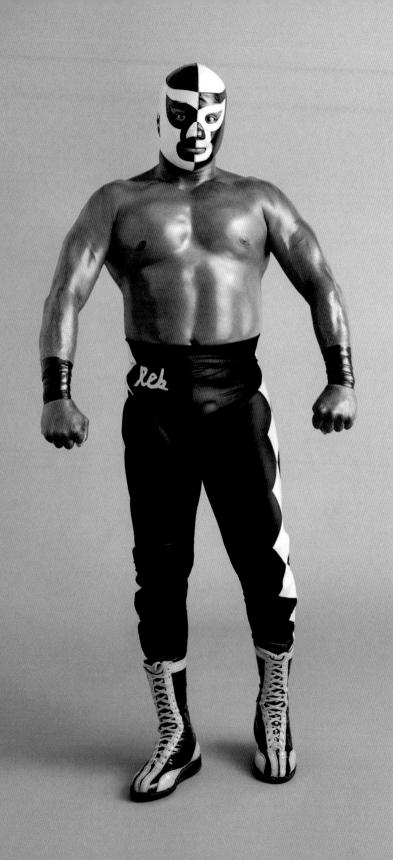

"Thank you for this opportunity to reach the public through your photography."

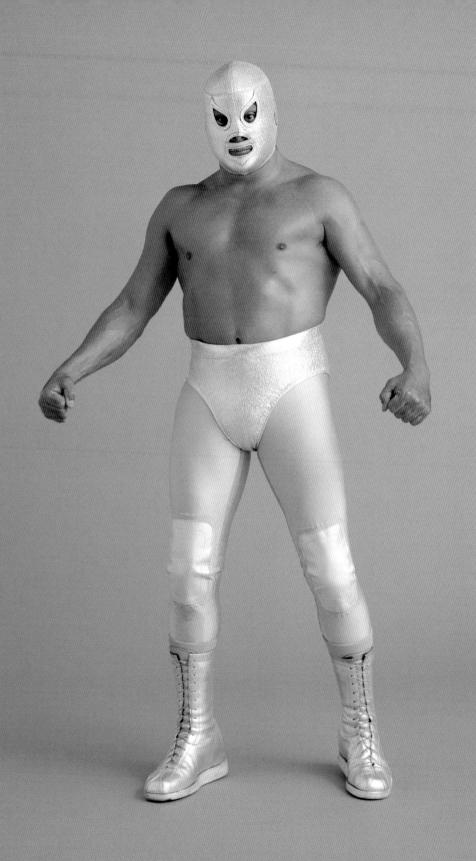

тисна госо 122

HISTERIA

"I feel I'm touched by God's hand because of everything he's given me."

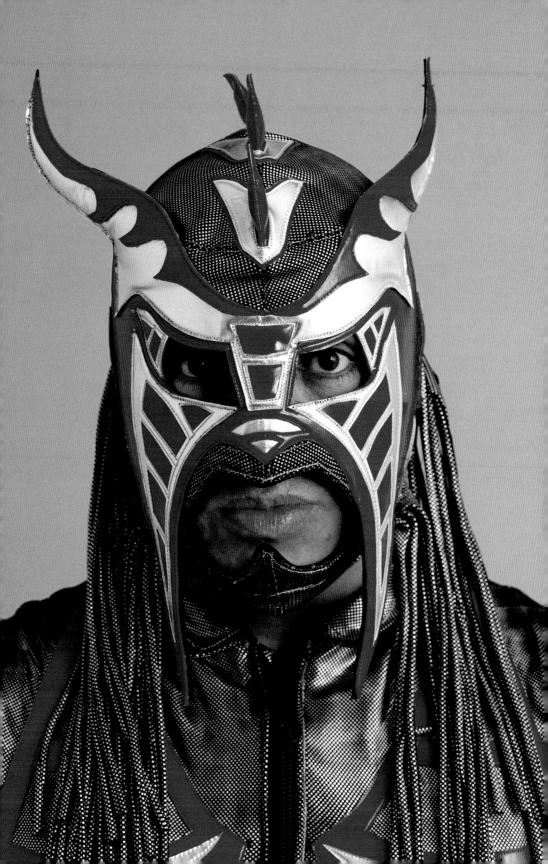

LUCHA LOCO

124

HOMBRE RATA

"I'm forty-two,
I deal in clothes and I designed
this costume myself."

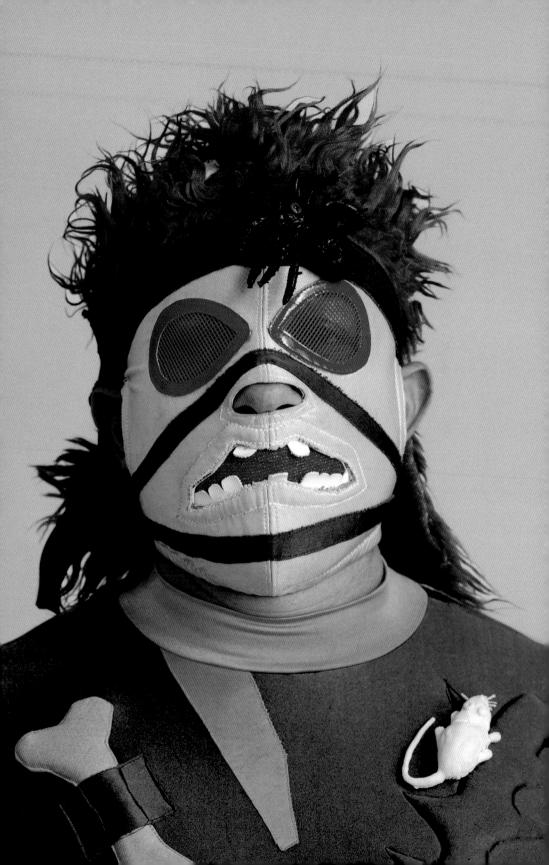

"I like people to hate me, to shout at me and my manager."

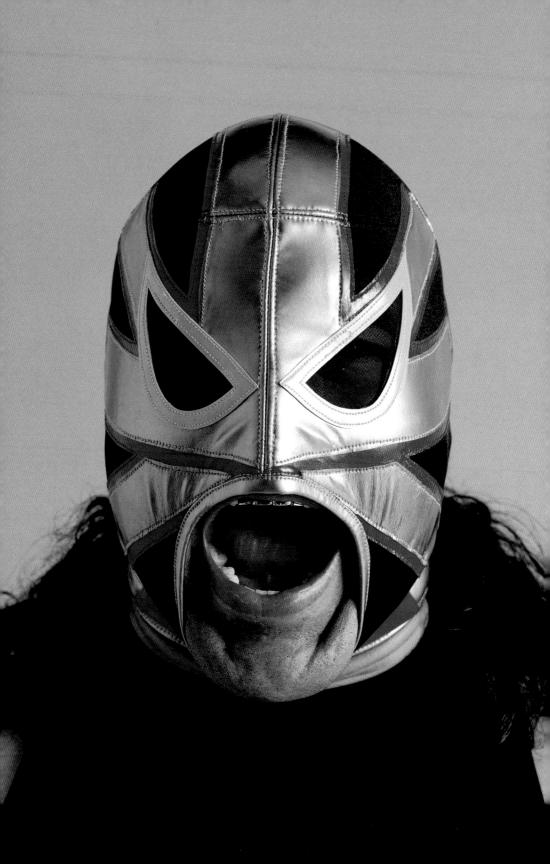

TYTRACÁN RAMÁREZ X YR.

"For us, it's an art form, being able to hit them with elegance and finesse."

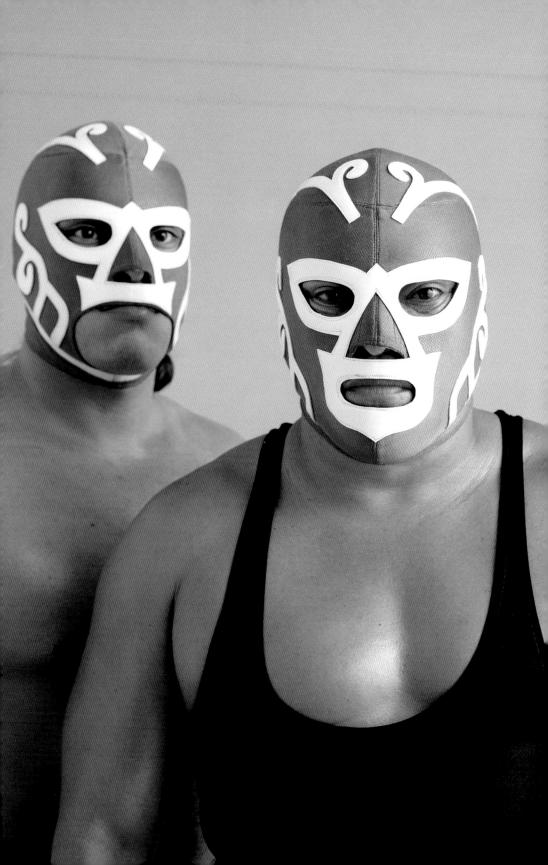

TUAN EI RANCHERO

"I don't use a mask.

I don't think it would go
with the character."

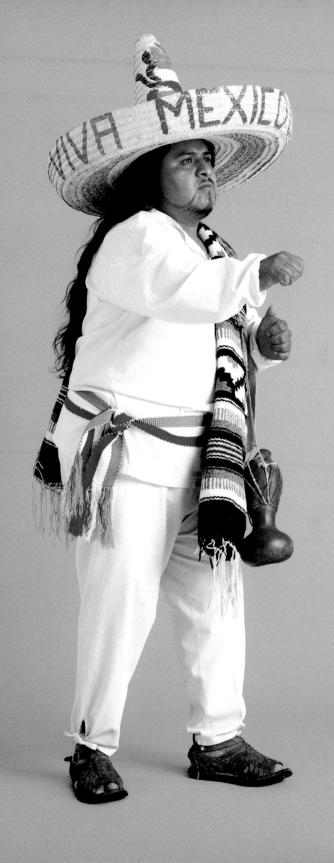

"When I'm not fighting, I'm a salesman."

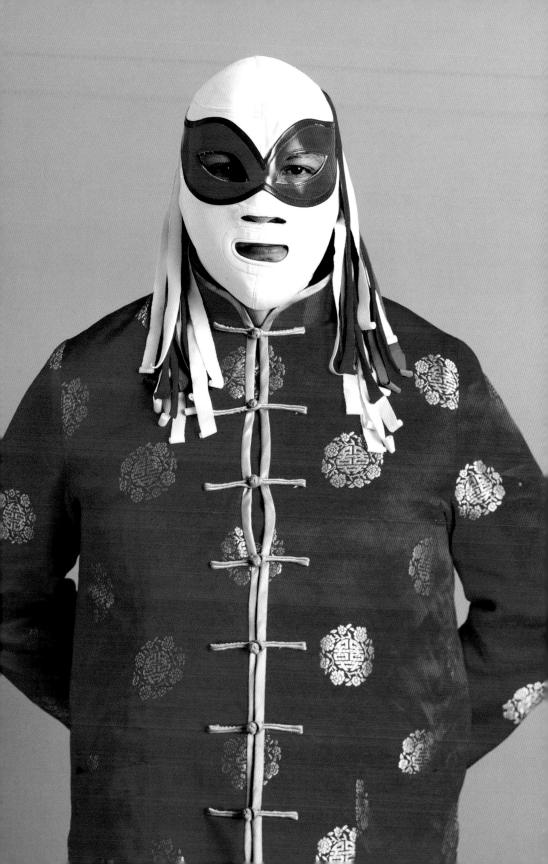

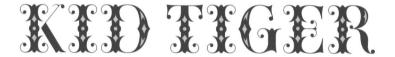

"I'm one of the youngest wrestlers, I'm still studying at high school."

XVMBXA XXD'S FESSX

"I come from a family of wrestlers, my mom, my grandmother, my aunt...."

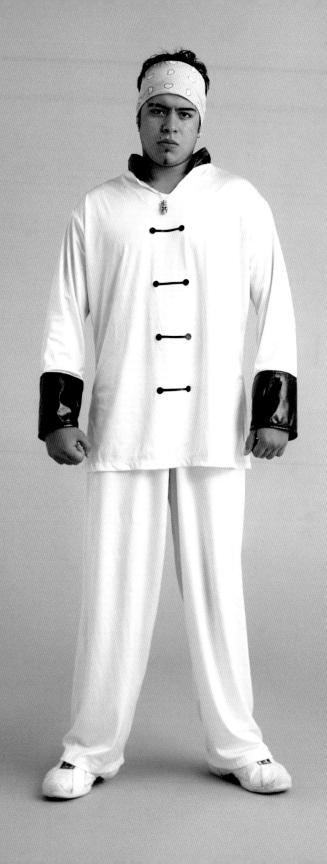

XUNG EU JR.

"Outside wrestling my heroes include Mother Teresa and Martin Luther King."

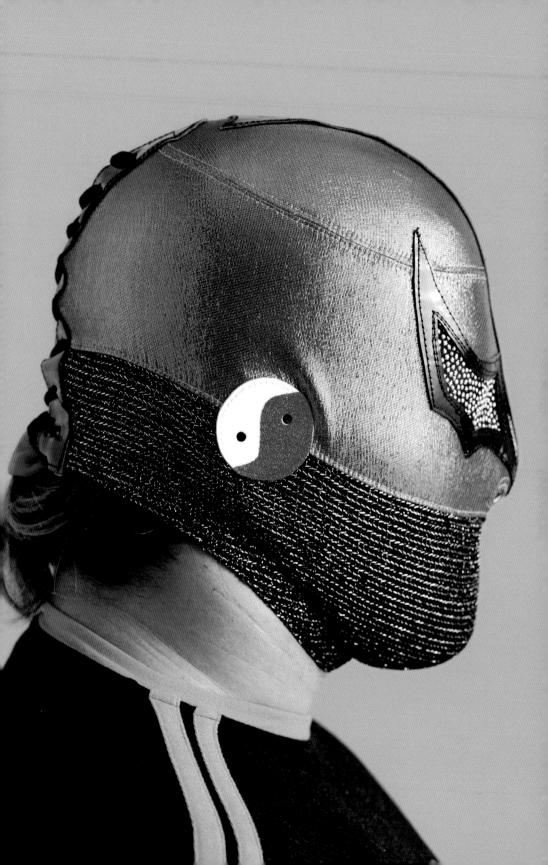

"I'm good, but I can certainly be bad when it's called for."

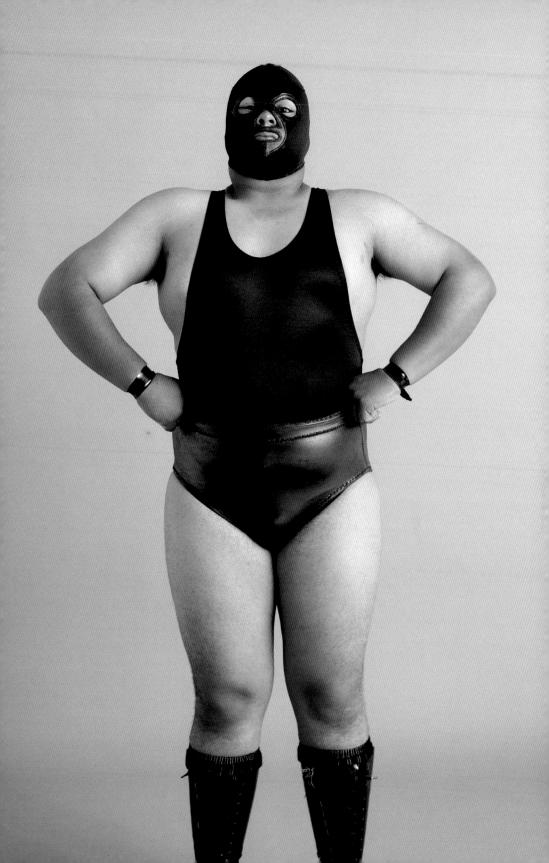

гисна госо 142

MOMAS

"We're the mummies, here to serve the people."

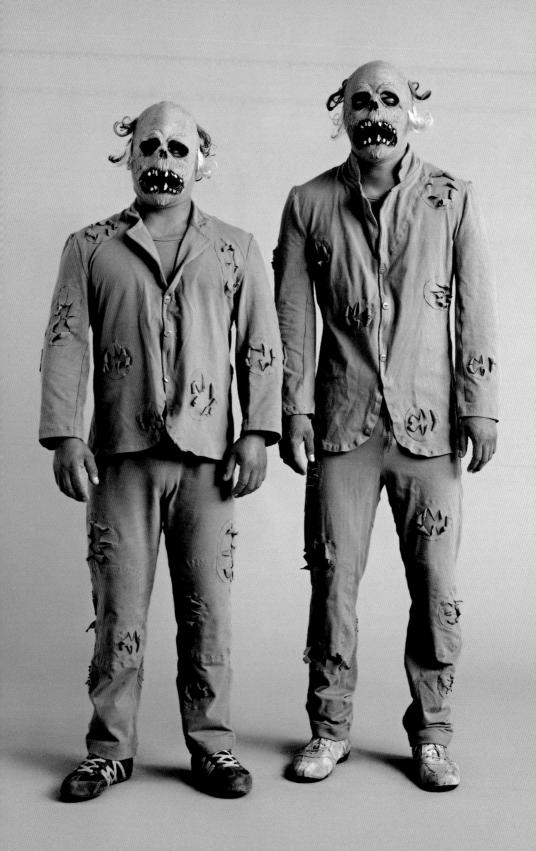

гисна госо 144

LEOPARDO NEGRO

"I like making the crowd angry. The angrier they get, the better."

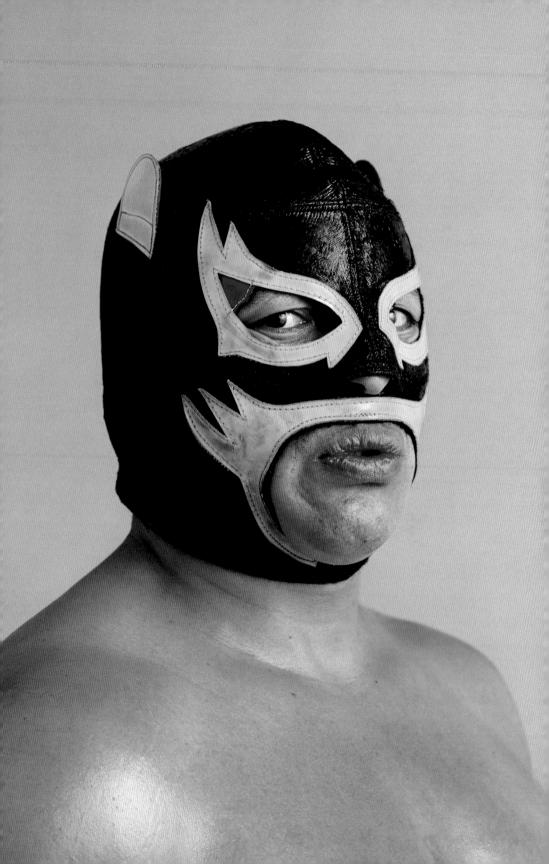

TIMBO

"It means the place
where souls of children who haven't been
baptized rest."

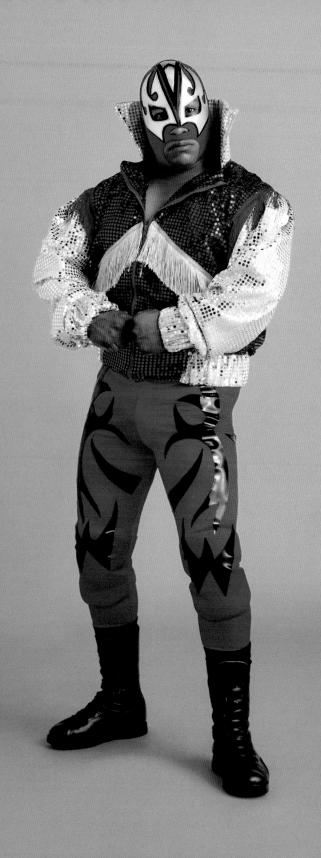

TTZWARZ

"I was a diver at La Quebrada,
I studied hospitality and then became
a wrestler."

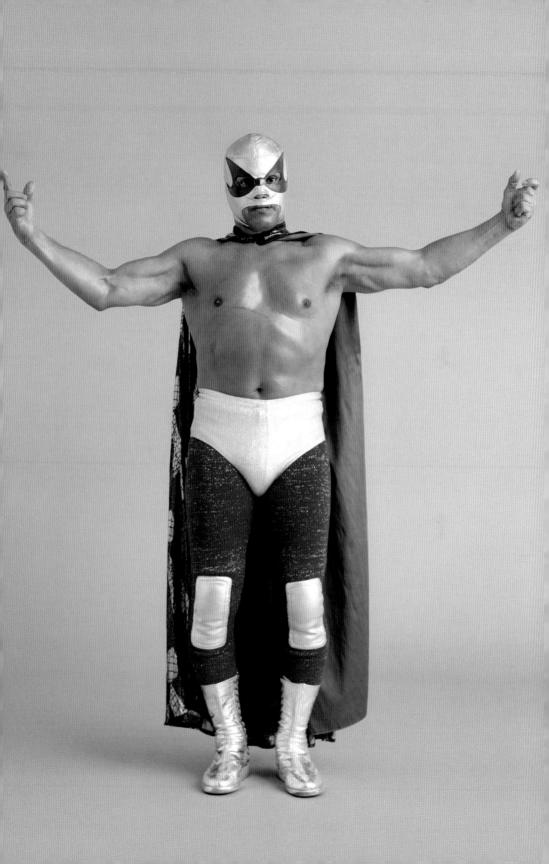

MANO NEGRA

"Music is the universal language, you have to know how to listen to it."

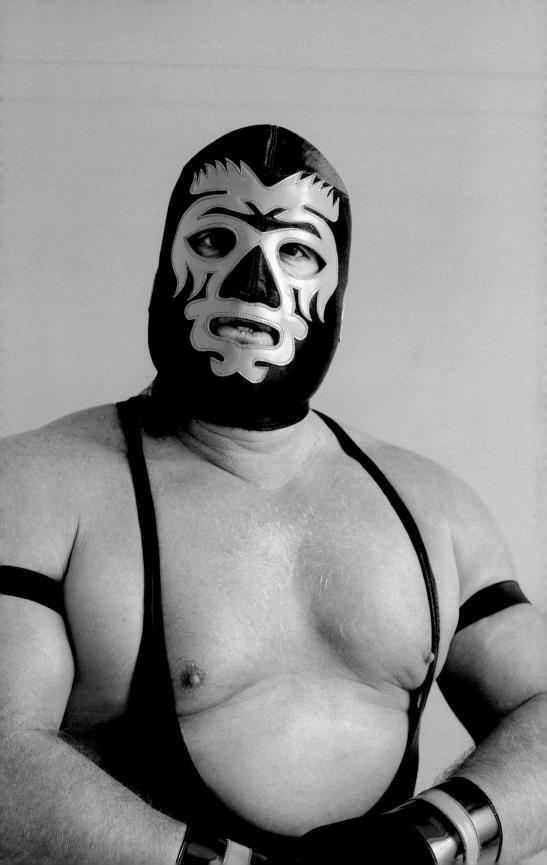

MANO NEGRAJR.

"We're artists when
we are wrestling, otherwise we're like
any other person."

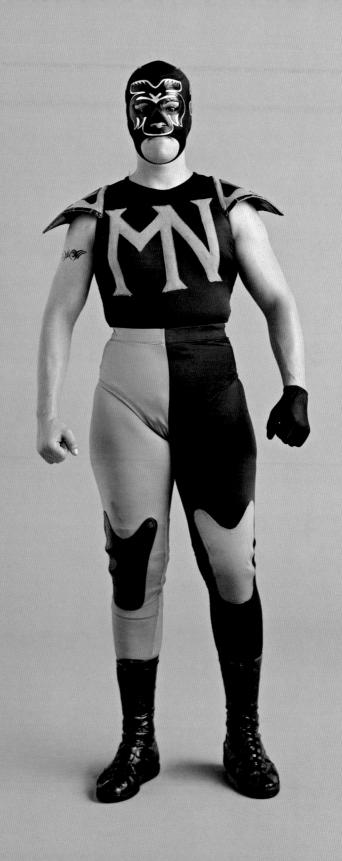

MANOSDE SEDA

"You hit your rival with a chair to weaken him, not to injure him."

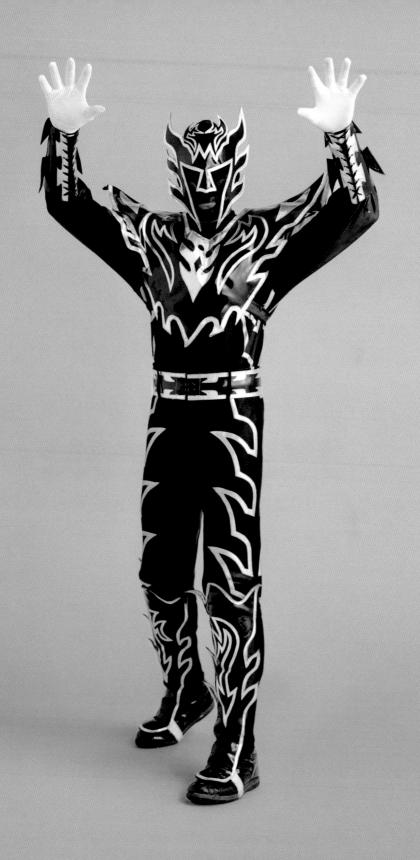

MARKO RIVERA

"I combine wrestling with stripping, but wrestling's my passion."

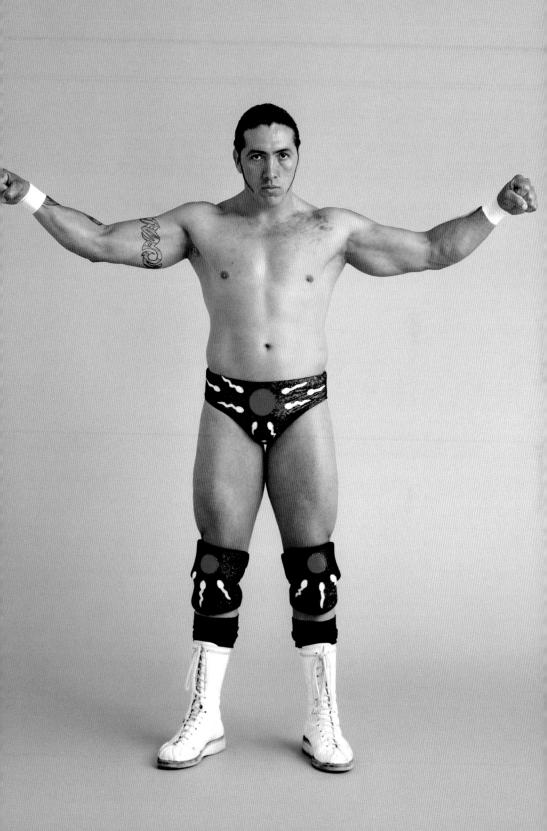

MATEMÁTICOS I & XX

"We are a very close family, we all practice sports."

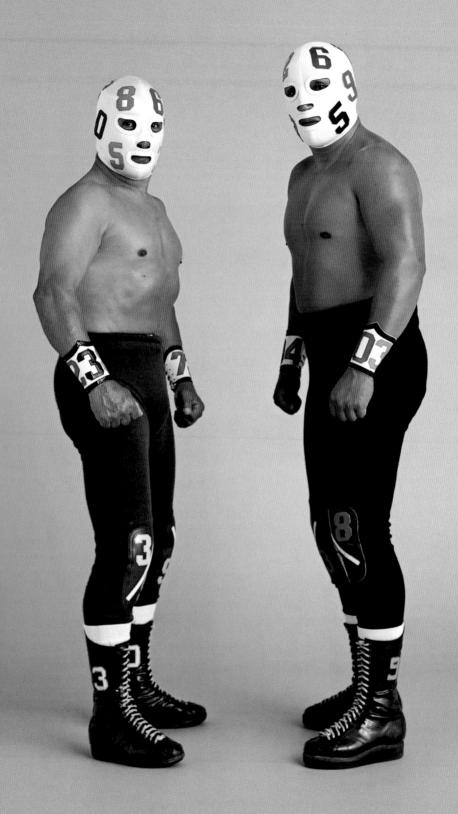

"The most interesting thing for me was the masks. I always wanted to wear a mask."

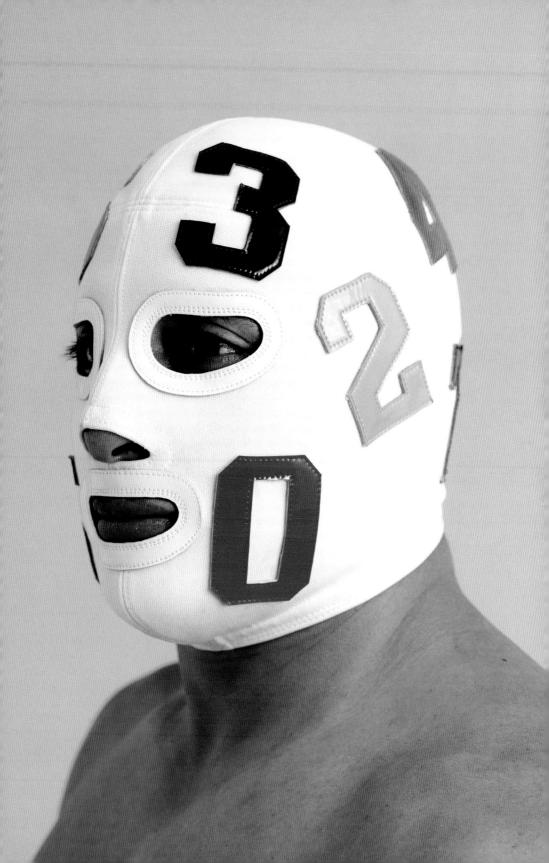

"My outfit, as you can see, comes from the Roman Empire."

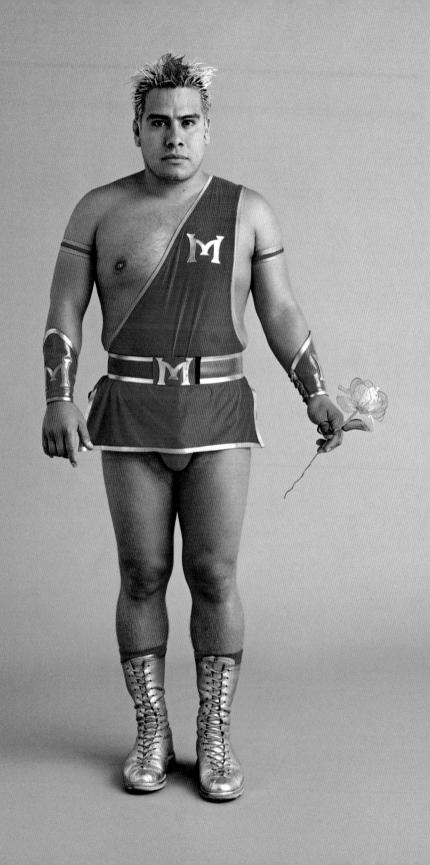

MR. MAGRA

"I'd say the figure
I've looked to and shared a cause with
has to be Superman."

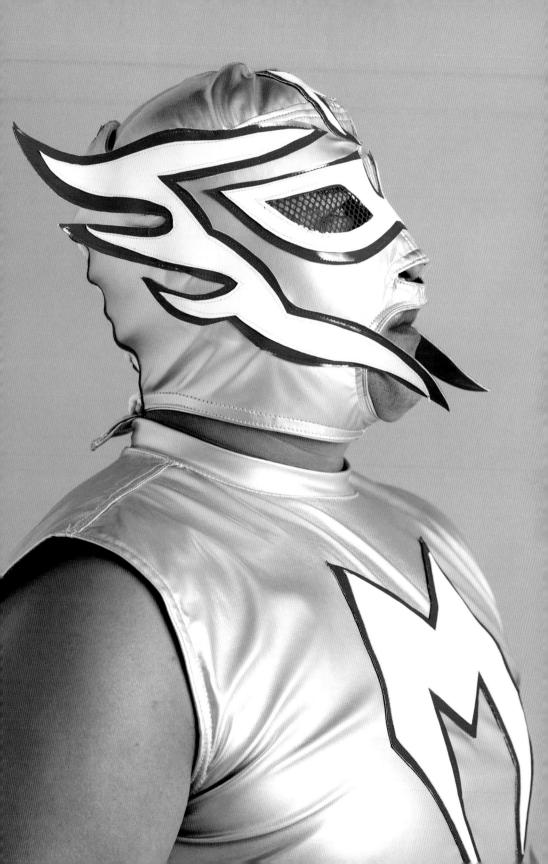

MR. Nacaba

"Wrestling can bring you happiness, but also pain and humiliation."

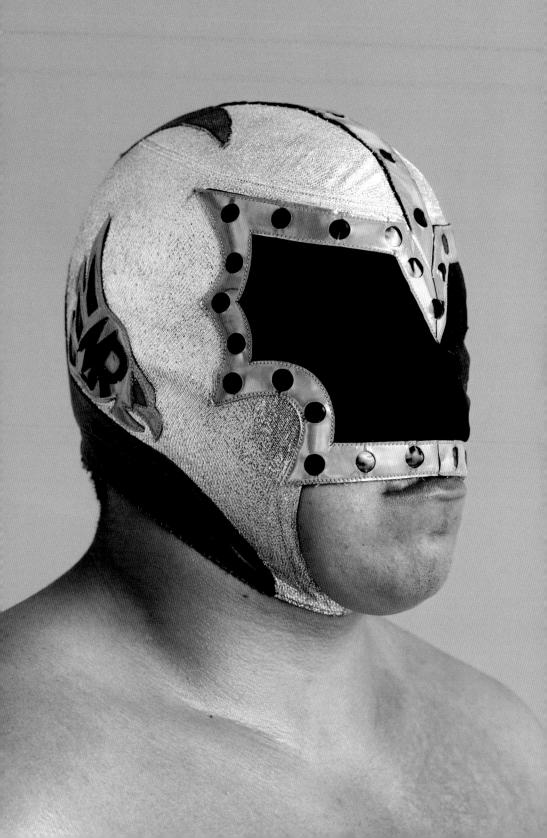

"I wanted to be something that represented our country and our ancestors."

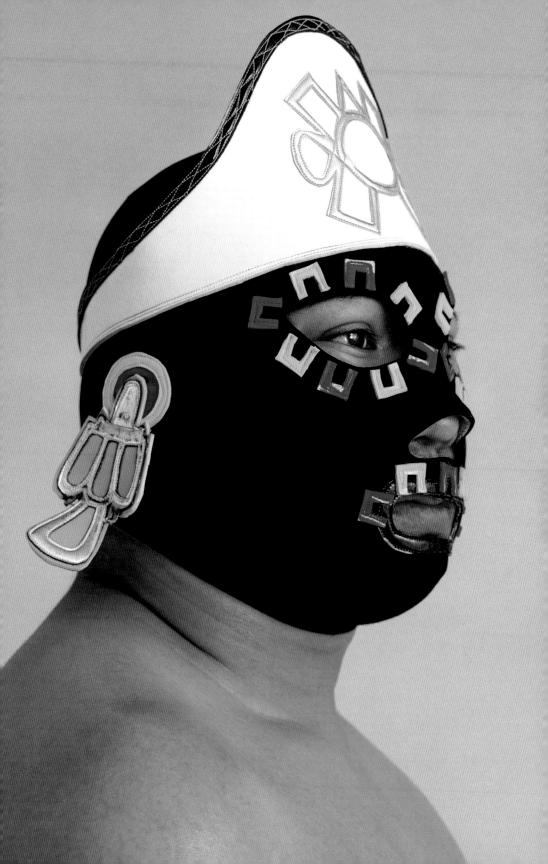

EX MISTERIOSO JR.

"I have two girls
and two boys, I'm hoping they follow
in my footsteps."

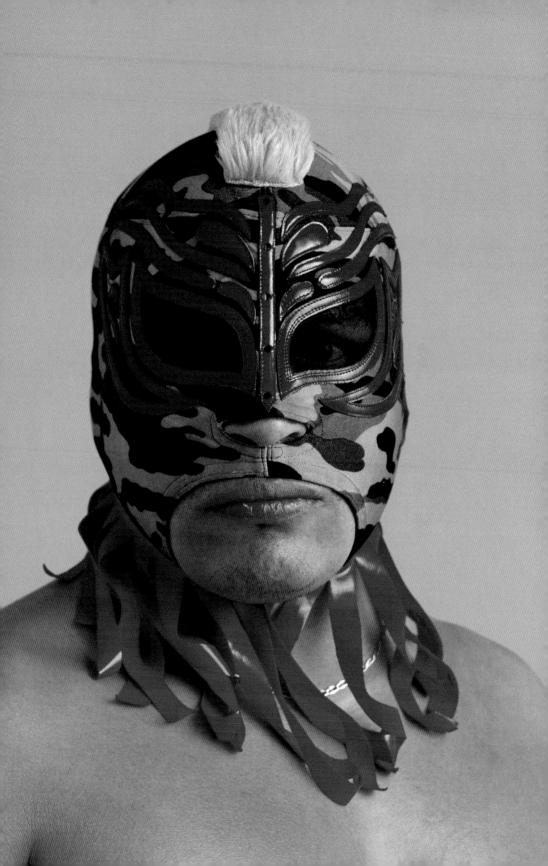

LUCHA LOCO

"I'd like to have met Jesus Christ and also Jim Morrison."

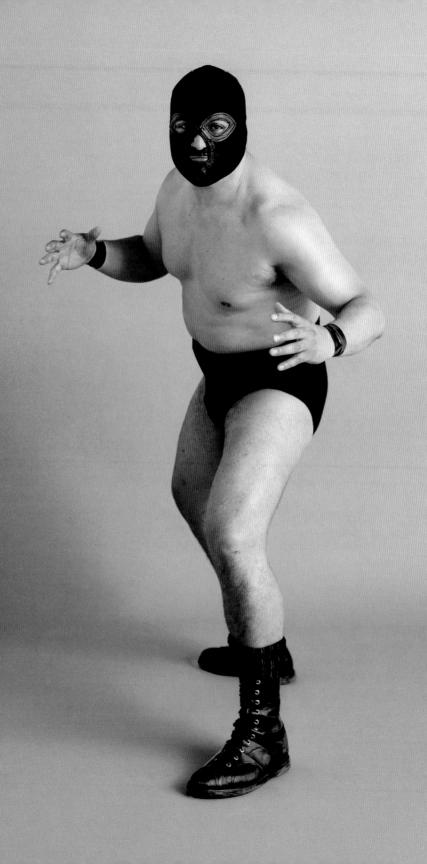

NEGRO NAVARRO

"I can't wear a closed face mask because I suffer from claustrophobia."

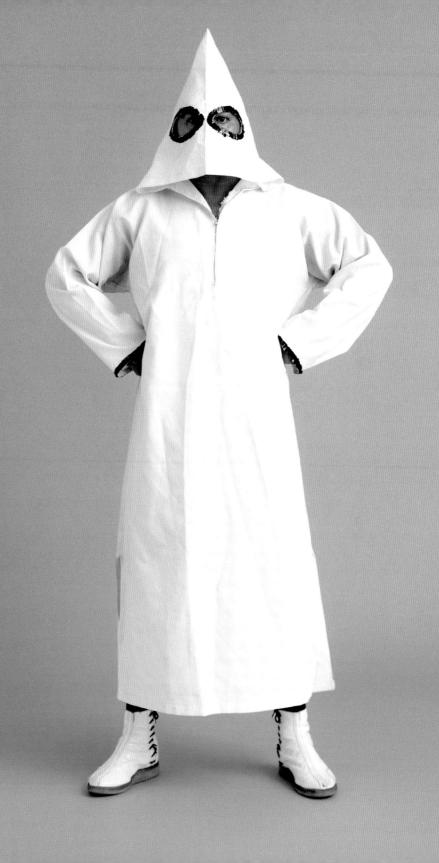

OCTAGÓN

"I swore to my mother that I'd be a professional football player."

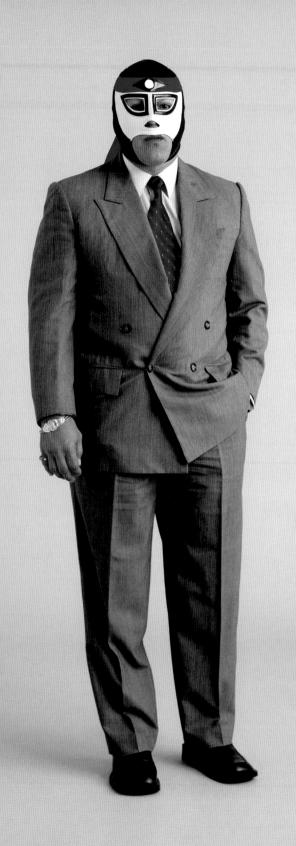

OXXXXVIS

"Thanks for shooting me, it's a long time since I was in front of a camera."

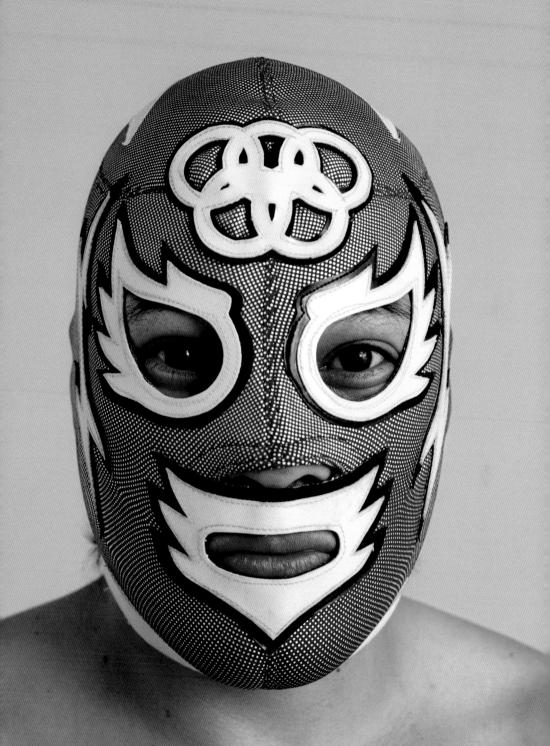

EX PANDITA

"I admire the bear's way of life, they don't care about anything."

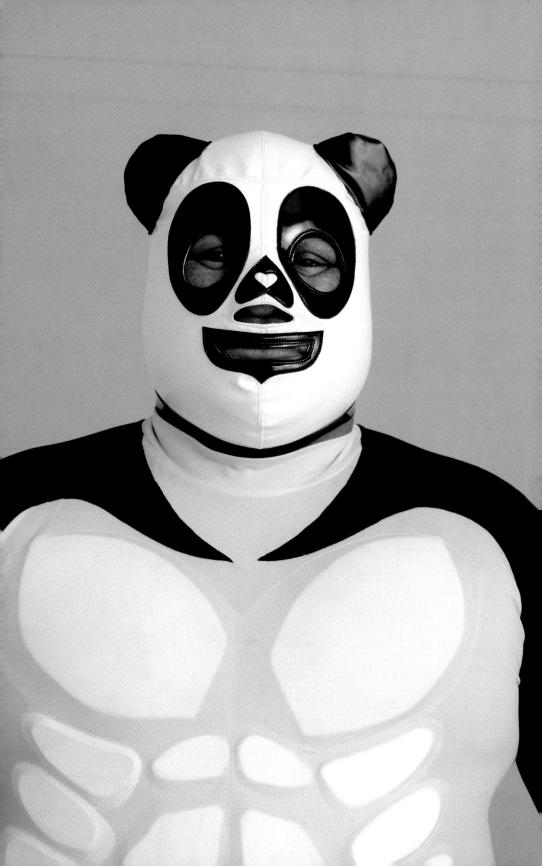

"Mexican wrestlers have that sparkle, we make people laugh and cry."

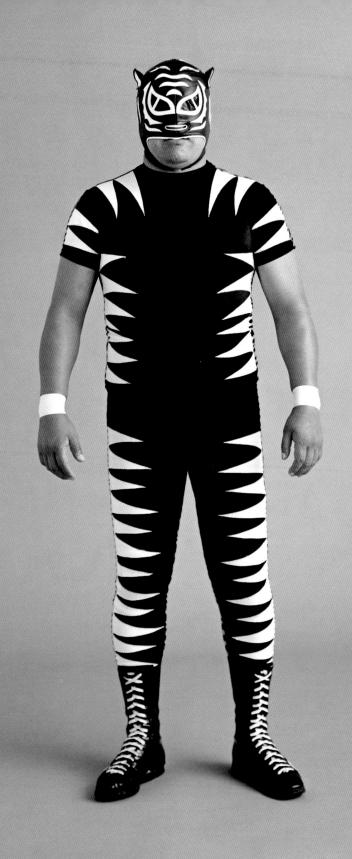

PARAMÉDICO

"It's such a beautiful profession. I'd like to be buried with my mask."

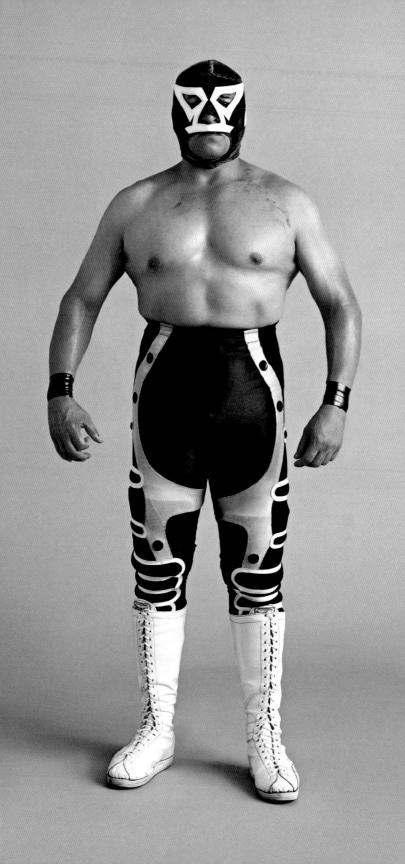

PELLGRO X

"The name means danger,
I fight as a team with my brother,
everyone fears us."

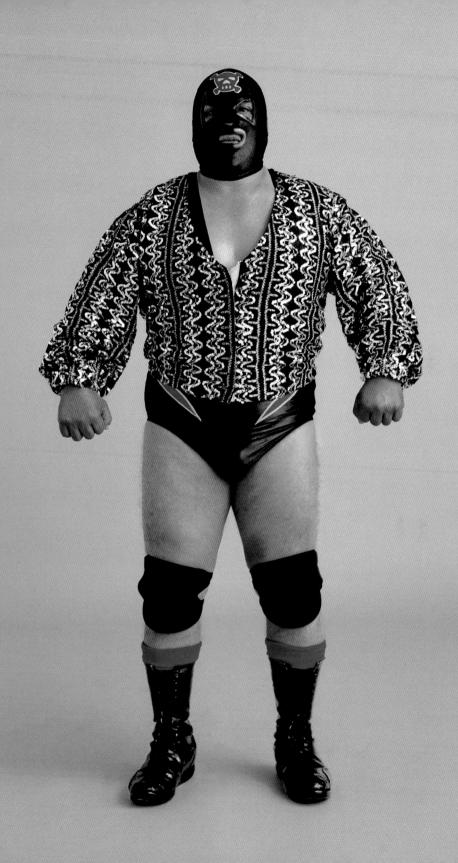

PETIGRO II

"We owe everything to our teacher, Dos Caras. We wouldn't be what we are without him."

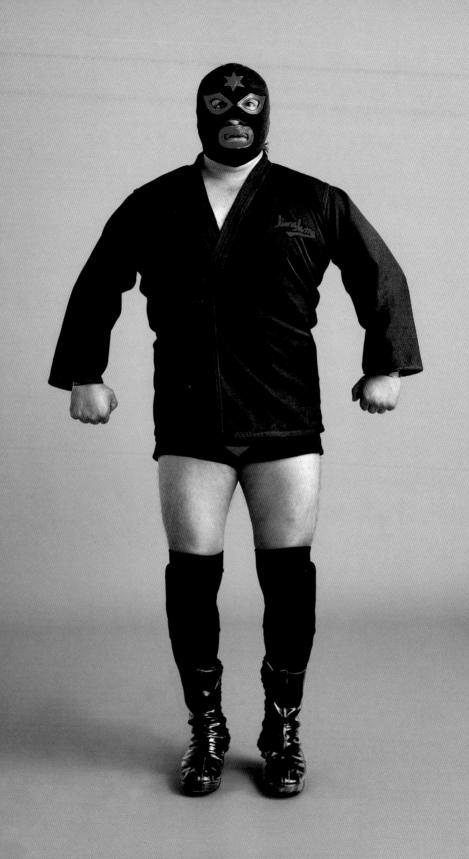

LUCHA LOCO

190

"I'm a huge Nirvana fan.
I always said if I had a son, I would
name him Kurt."

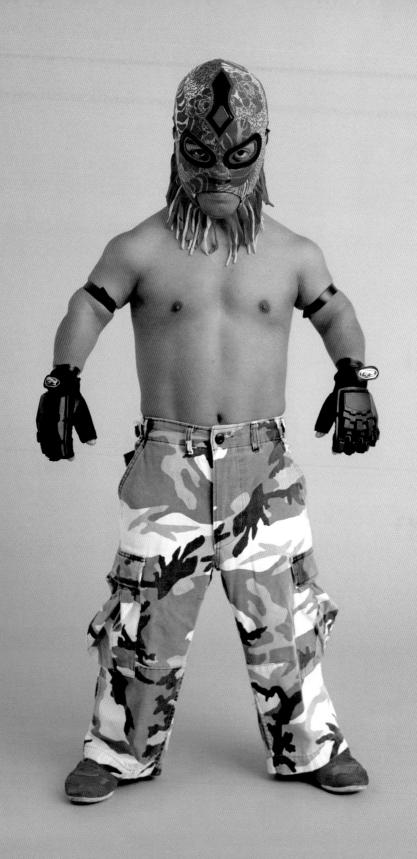

"I will never forget losing my mask to an opponent once, he shaved my head."

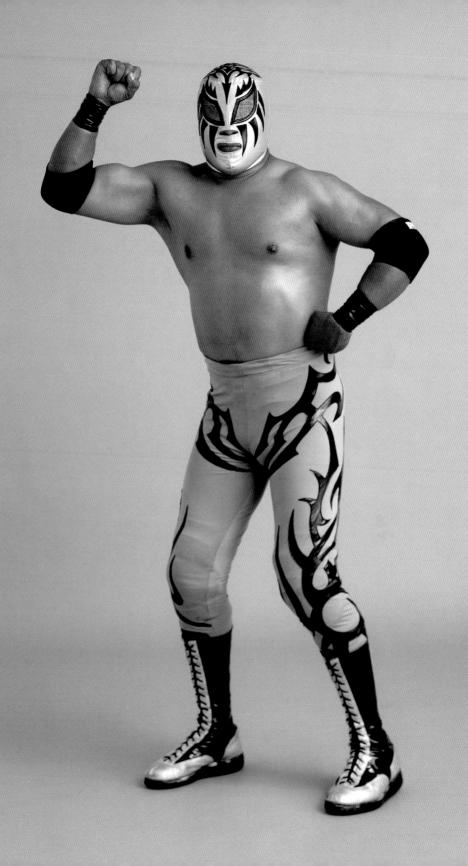

тисна госо 194

RAMBO

"I wanted to be called The Raging Sergeant but they said it was too long."

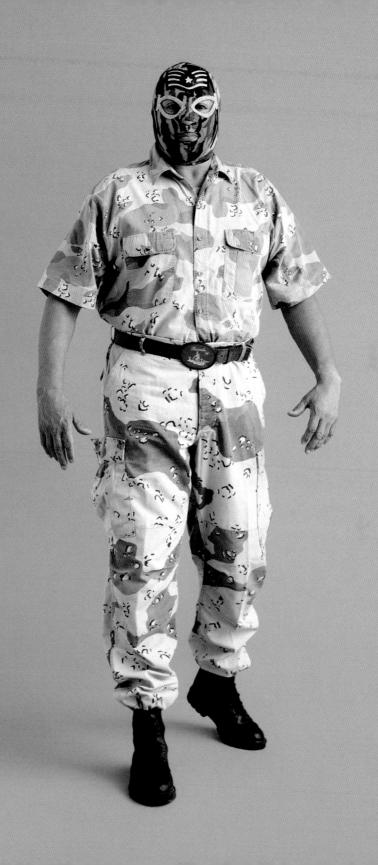

"I'd say the top legends

are El Santo (may he rest in peace), Blue Demon,

and my dad."

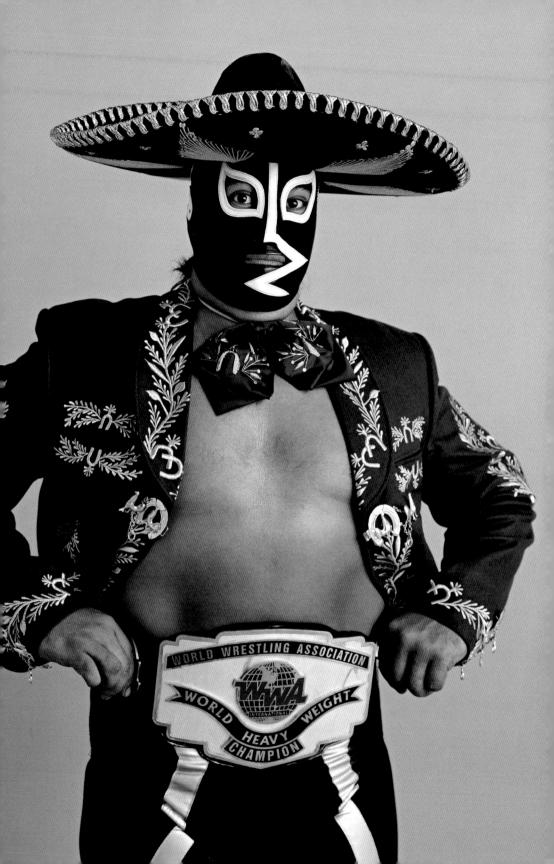

RAXO TARATXOX

"Actually, I'm a Guadalajara football fan."

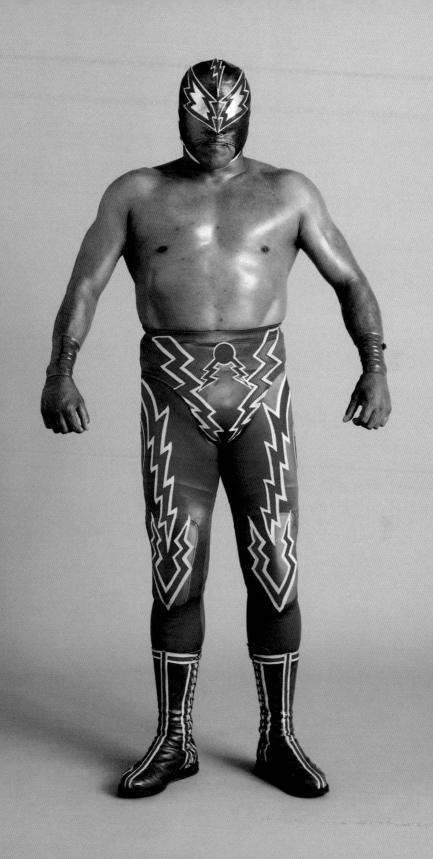

"No matter if you
win or lose, it's a victory the fact you
were there."

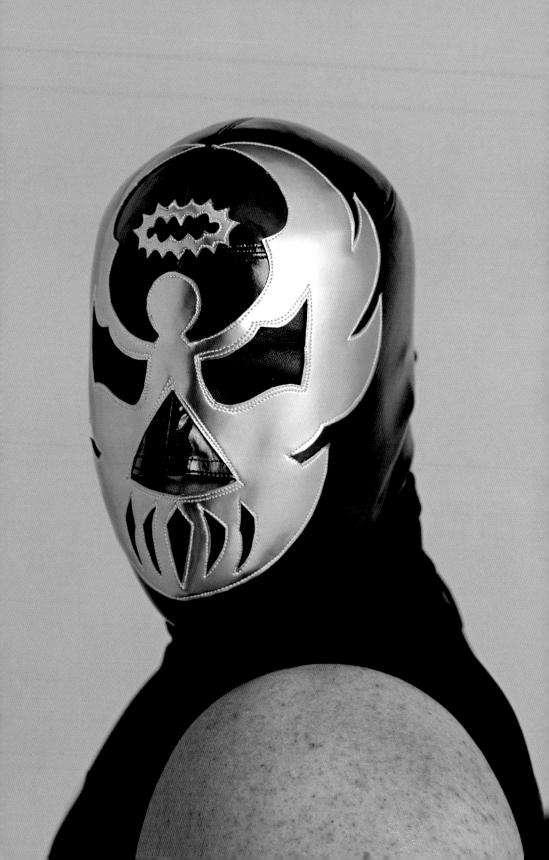

"Wrestling for me, it's been everything...it's my life."

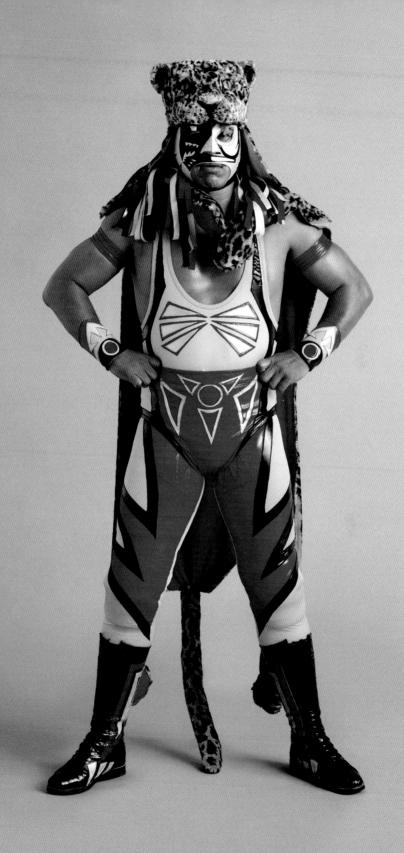

"American wrestling is more about the lighting."

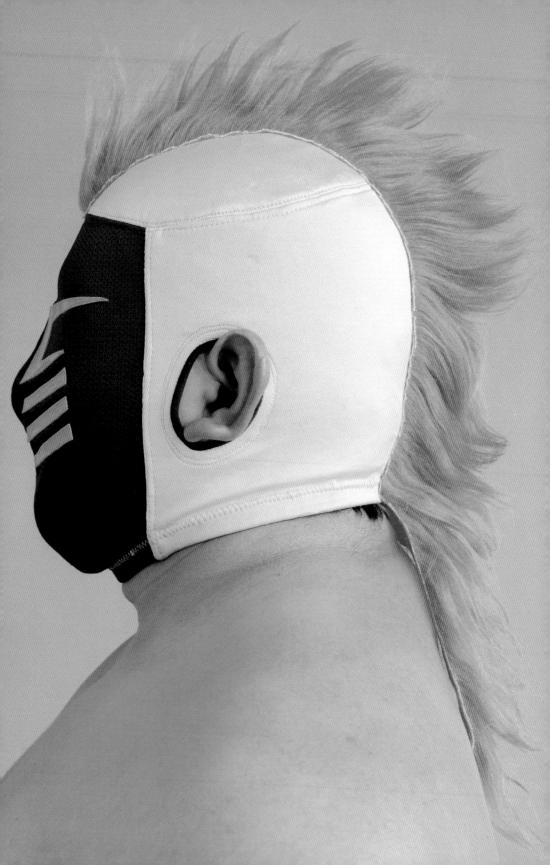

"During the day I'm one person, come evening I'm transformed."

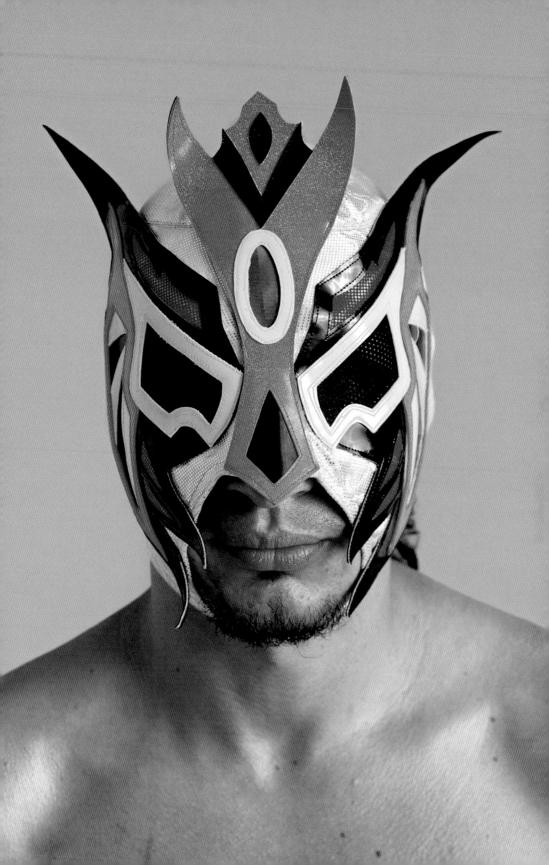

"I used to fight in a trio, my partners were Leper and Cholera."

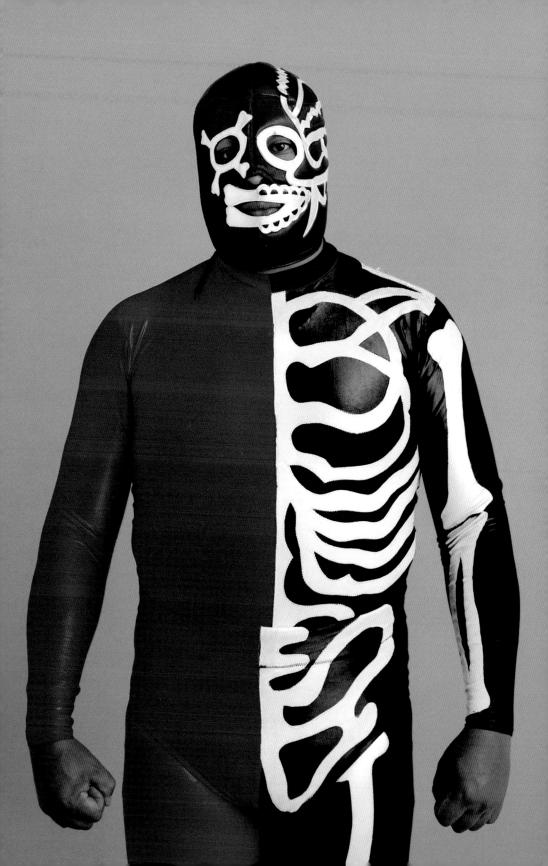

"If I hadn't made it as a wrestler, I think I would have become a lawyer."

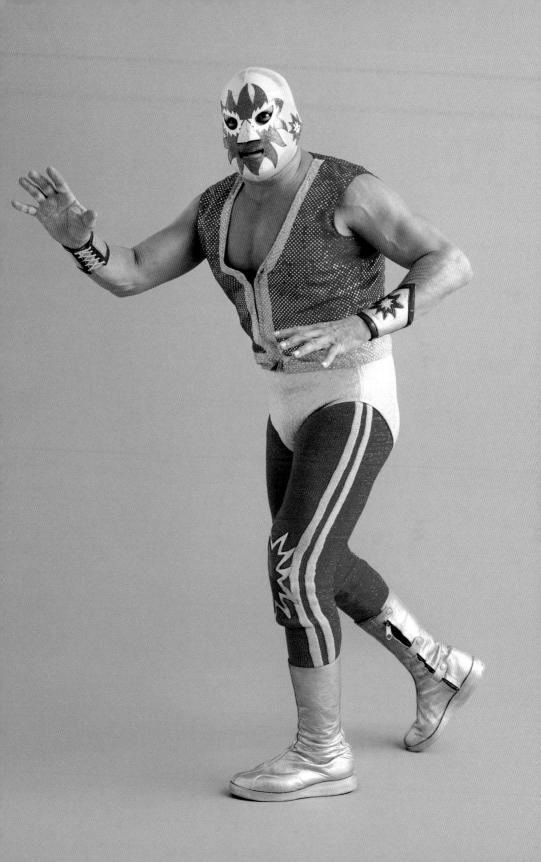

исна госо 212

LA SOMBRA DEL AMOR

"We all want to be stars here, go out on TV and play the big events."

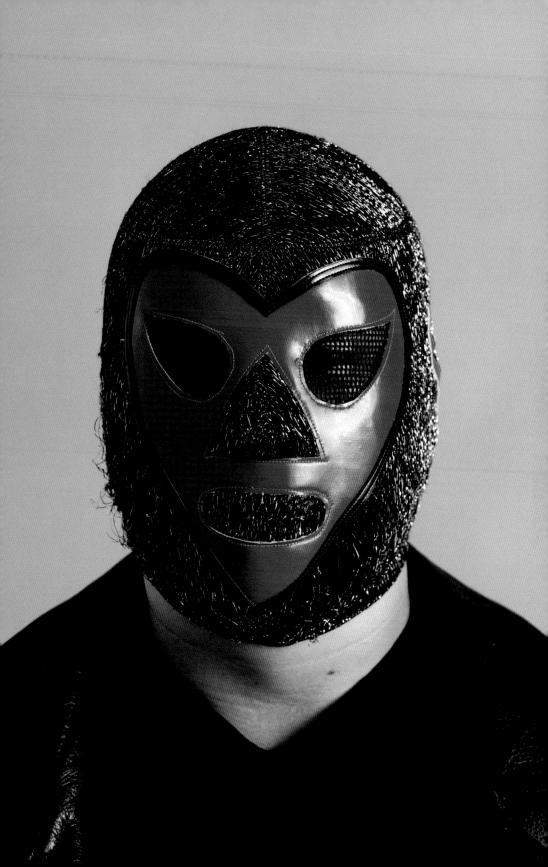

SPUTNEK

"We fought outside the city, people didn't believe we were fighters."

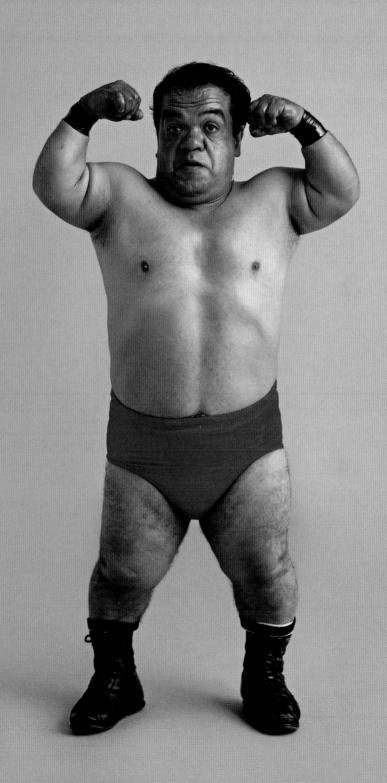

₁ 216

"We wear masks to hide our faces. It gets people asking, 'Who's that?'"

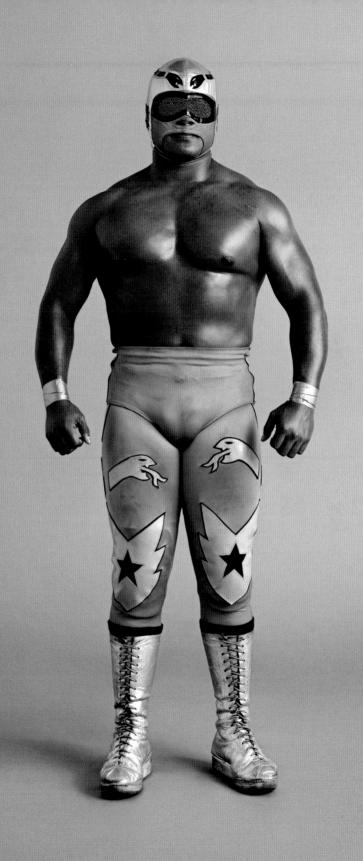

"My disguise, it's supposed to be comical. Basically, it's intended for the kids."

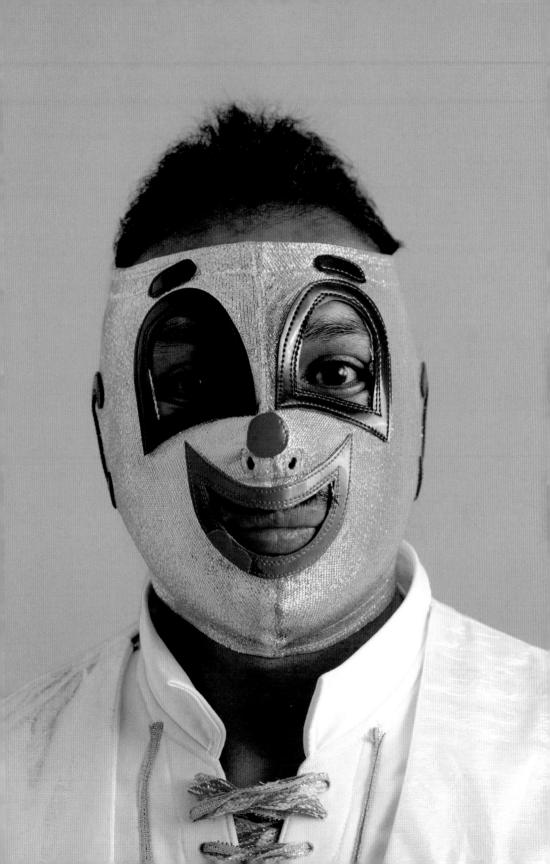

гисна госо 220

SUPER EXEXTRA

"I repair dental equipment, X-ray machines, and so on."

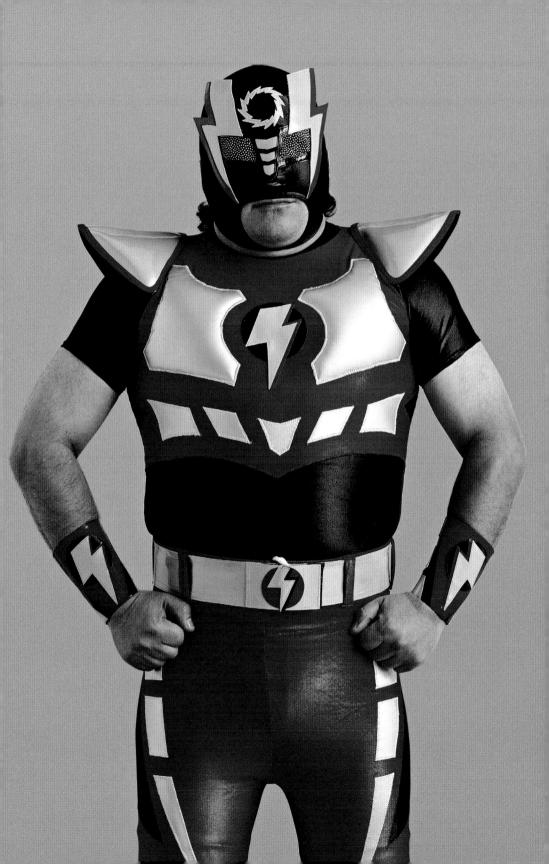

SUZER MUNECO

"When I put my mask on it feels like my own face."

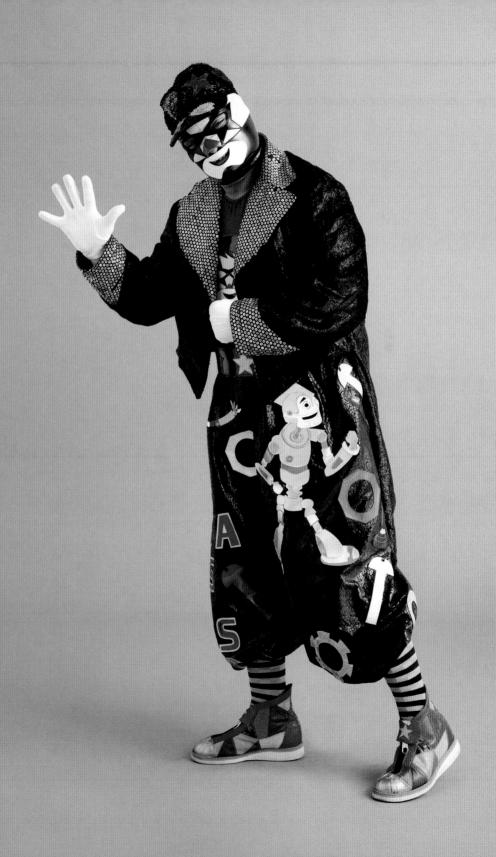

оси 224

"Yeah, I have a girlfriend, but she has no idea I'm a wrestler."

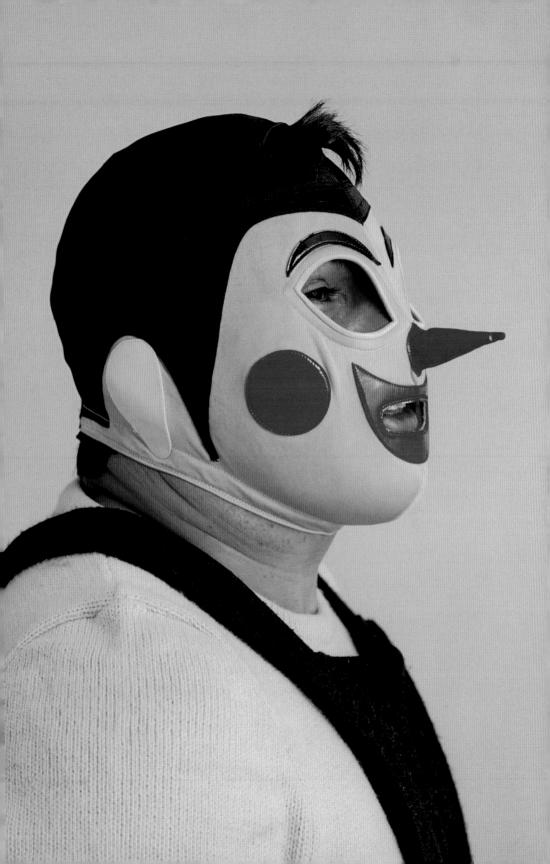

"I'm a normal person like everyone else, but I cannot tell you my name."

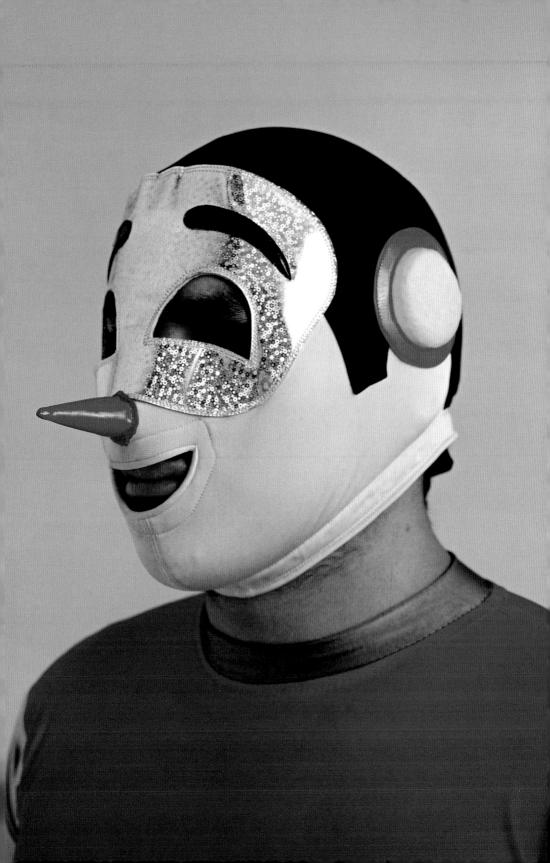

"Here in Mexico, we wrestlers work every single day...sorry, do forgive the tears."

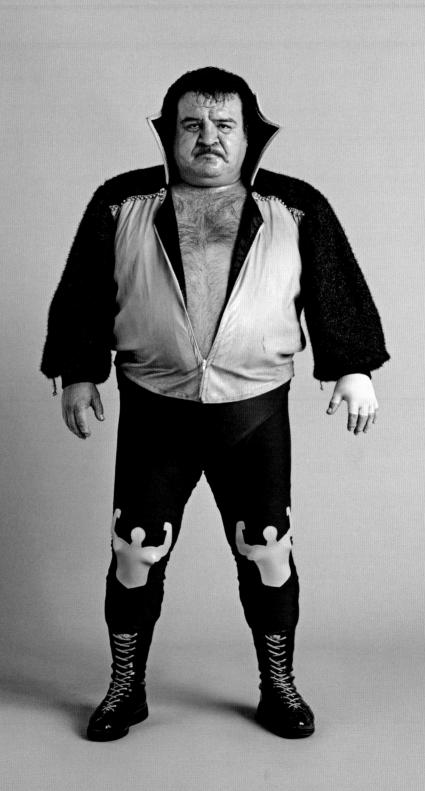

"I have a gym and I work for the government, too."

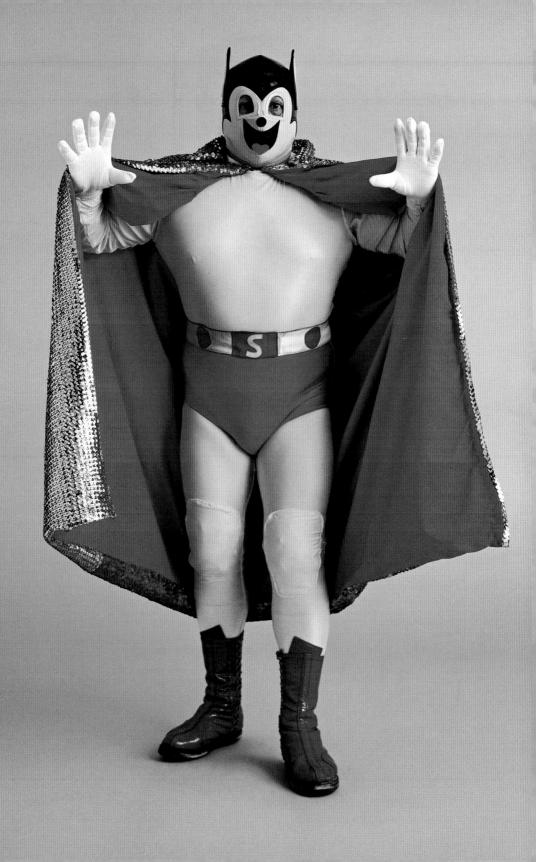

TIGER MAN

"For a bet, I once trained for three-and-a-half hours. I couldn't stand up for days."

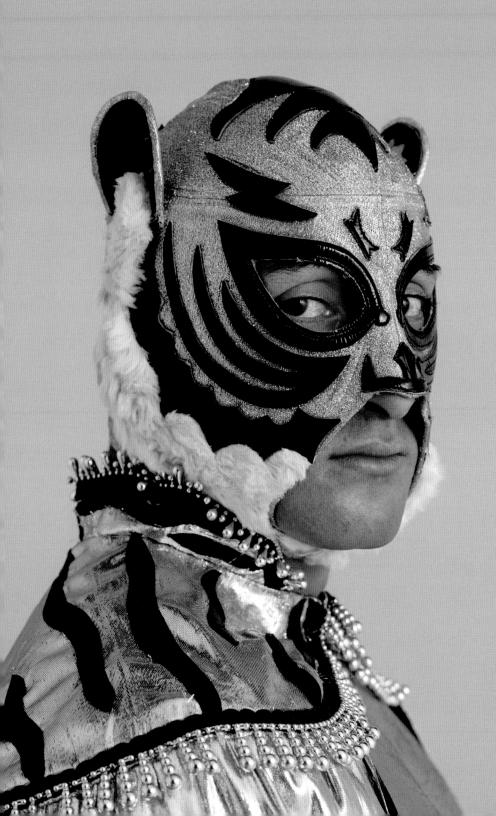

"Sometimes, the good have to find tricky ways to defeat the evil."

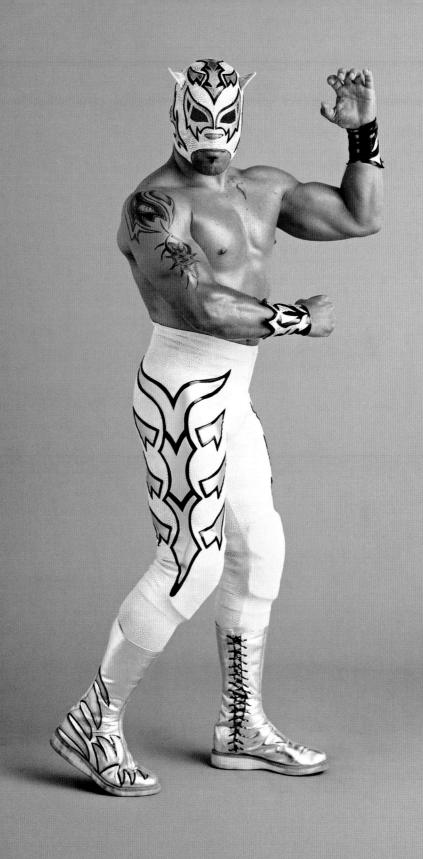

TXNXEBXAS

"I'm sixty-five years old.

I was a stuntman on the

TV series Tarzan."

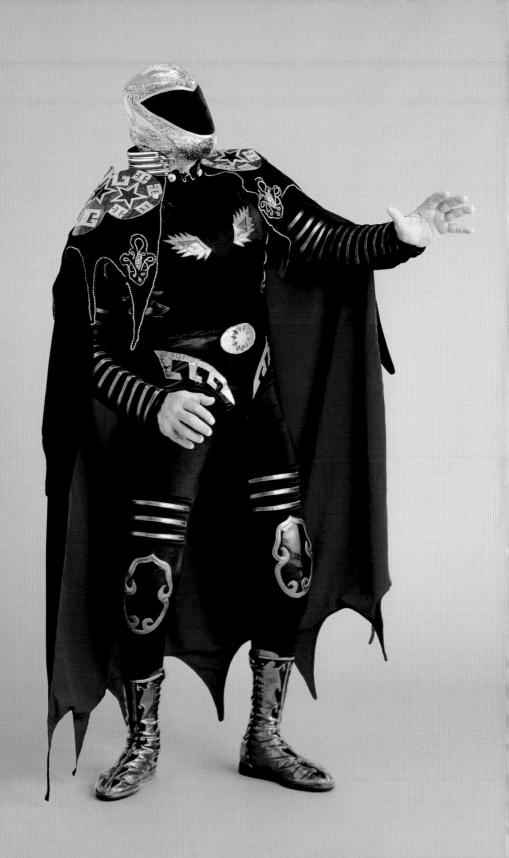

TONY RIVERA

"Art is everywhere.

The outfit is an art—the masks, the colors—
free wrestling is a feast."

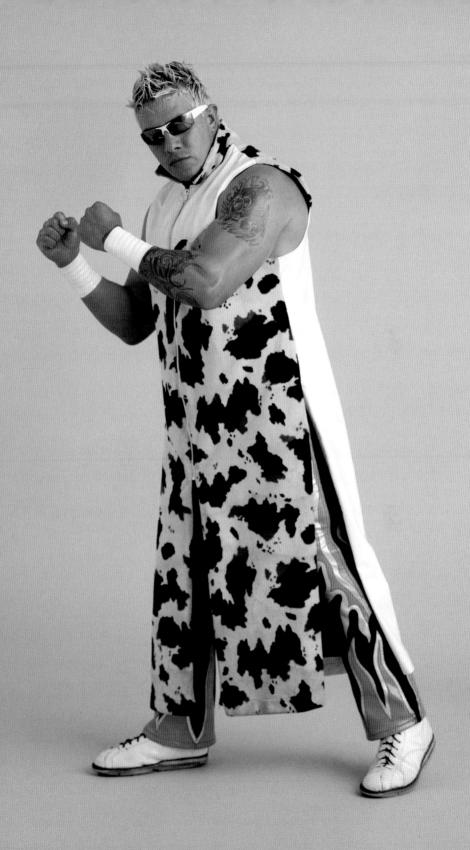

TRAUMAX

"My brother and I have been going to the fights since we were little."

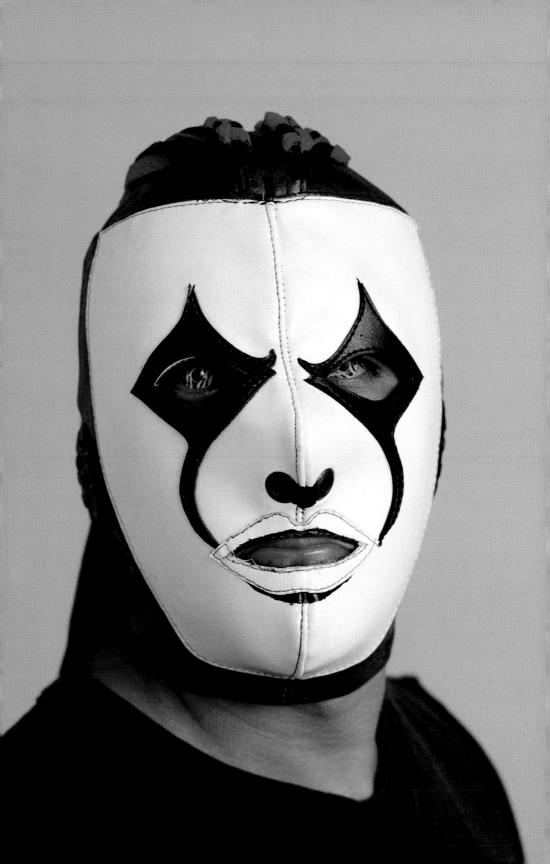

оси 242

TRAUMA

"The names come from family experiences, we're traumatized and we like being violent."

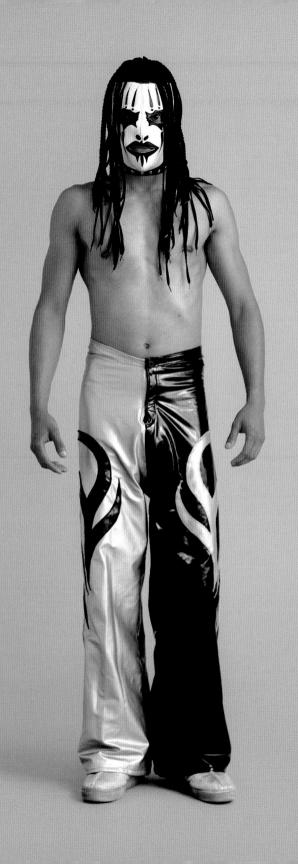

"I studied law,
but ever since I was a kid I wanted
to be a wrestler."

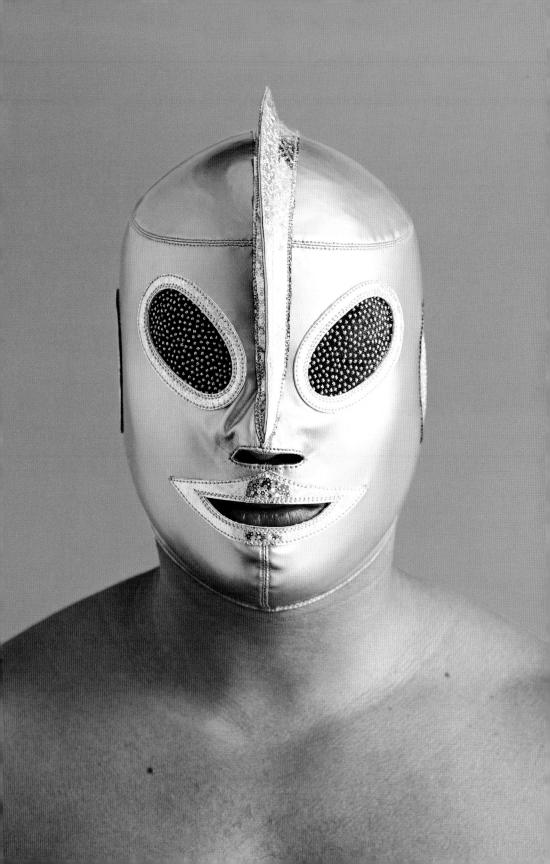

VANGEESS

"I'm twenty-four.

I weigh ninety-five kilos. I'm a heavyweight.

Why Nazis? I like their discipline."

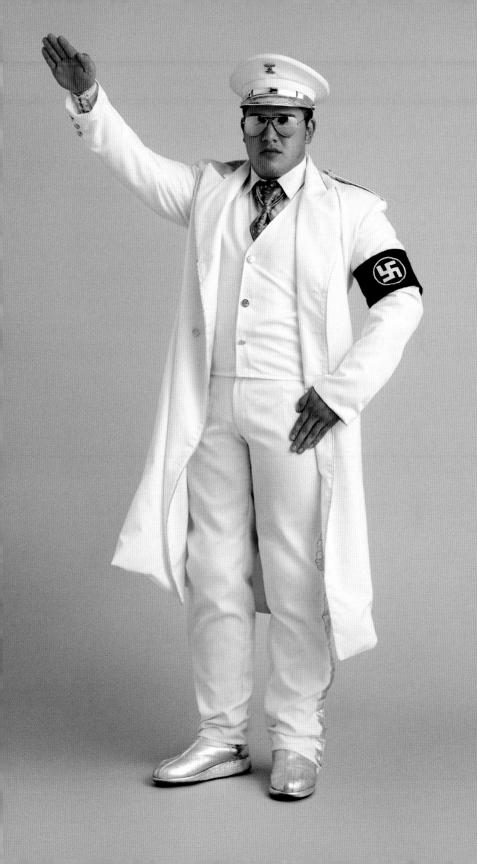

гисна госо 248

"I'm a student
of graphic design at the
Londres Institute in Xochimilco."

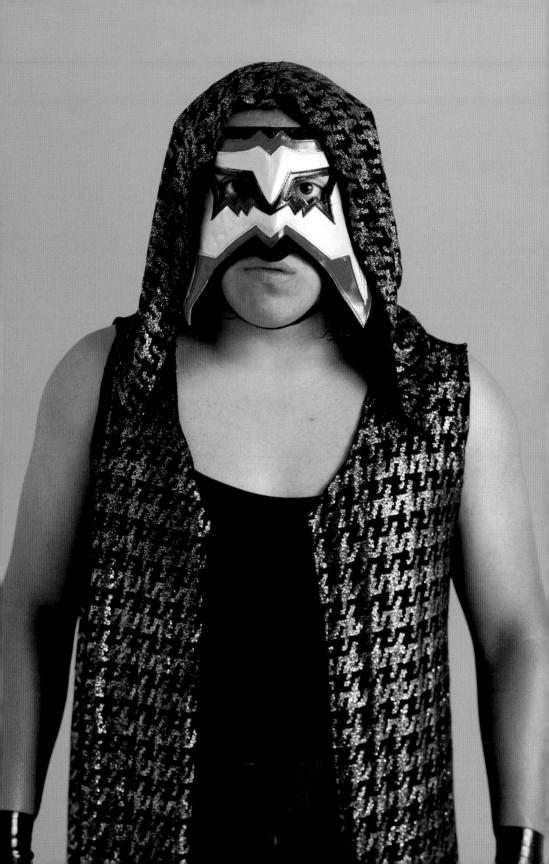

"I am a wrestler, thanks to my father and my audience."

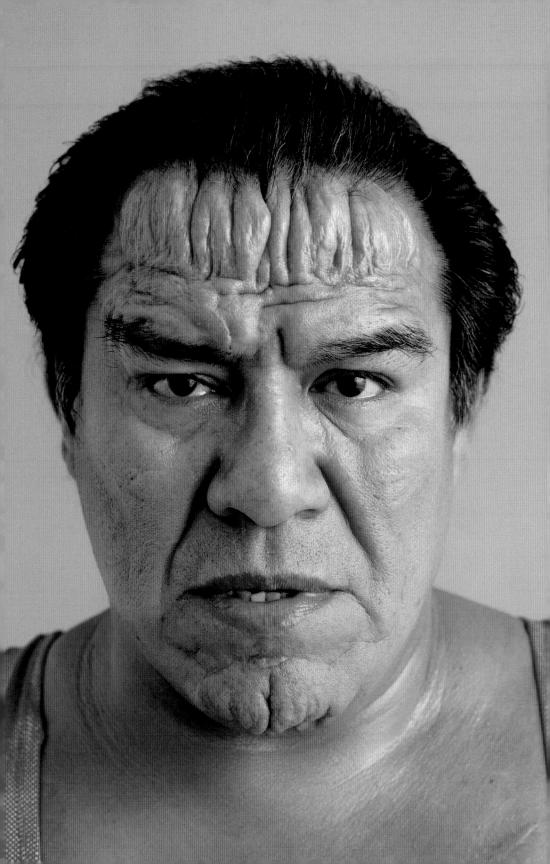

"Our father didn't want us to wrestle, but all five of us do."

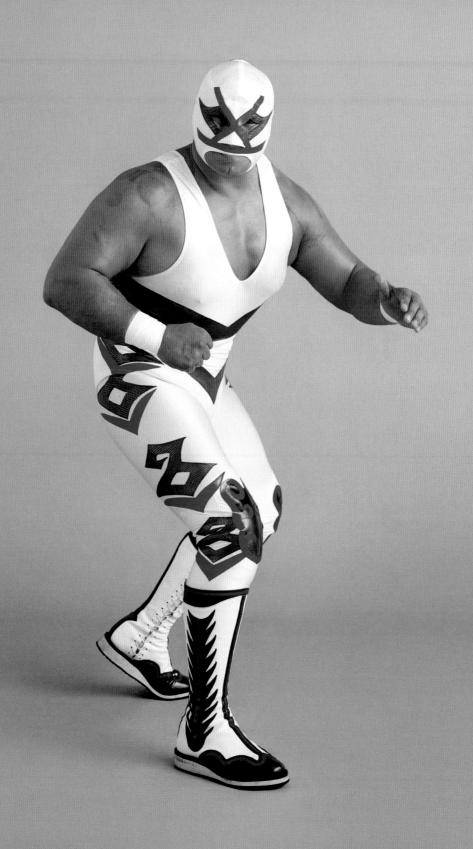

LUCHA LOCO

254

VIIIANOV

"I'm a dentist. I don't tell my parents I wrestle, they're scared enough as it is."

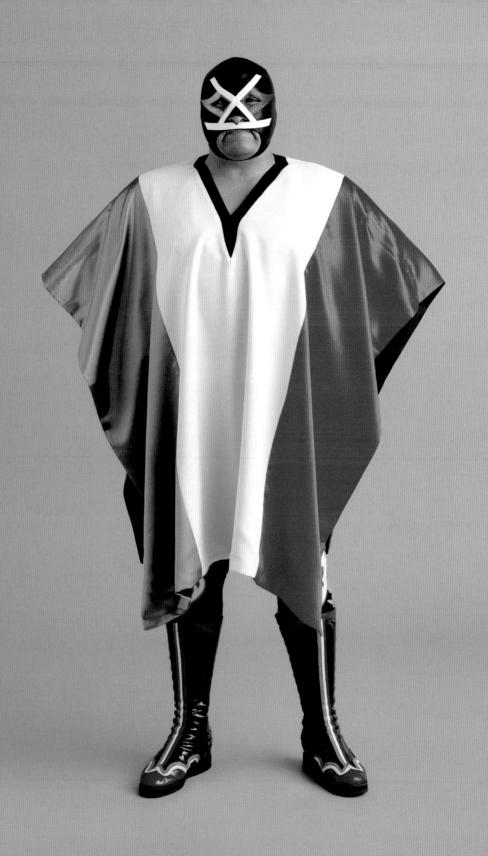

LUCHA LOCO256

VXOXENCXA XX

"I've fought with so many important people, it's a dream come true."

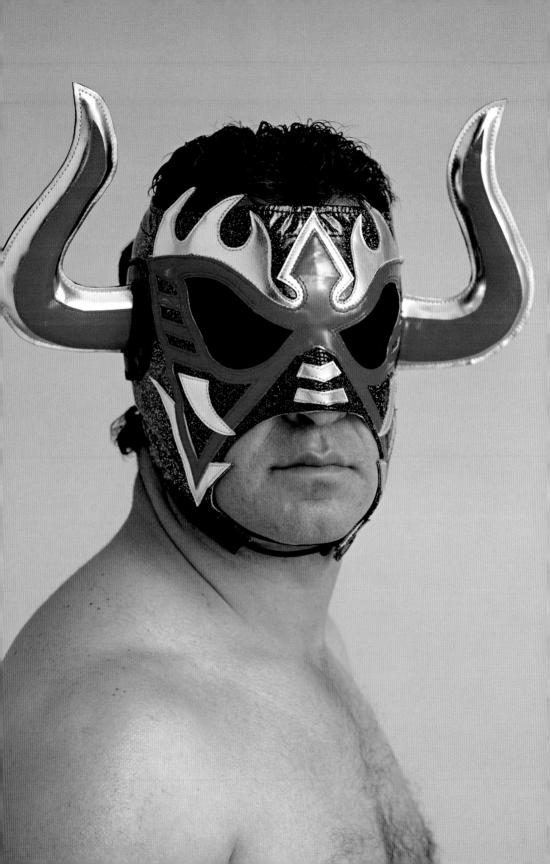

258

"You always want to win, but it's really hard to know how the fight will turn out."

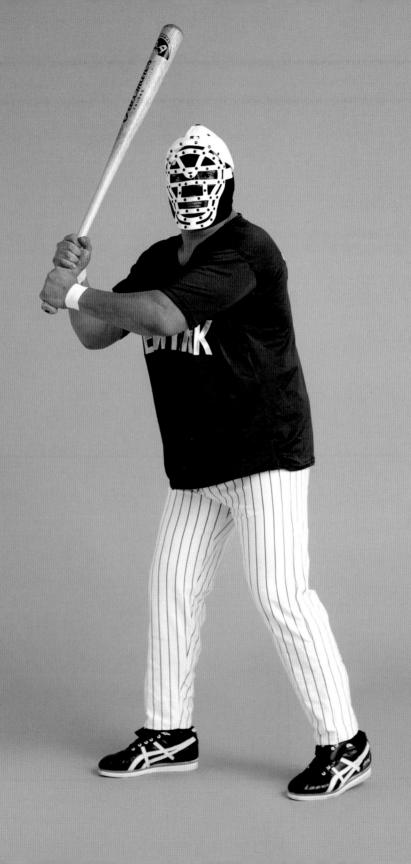

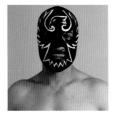

ÁGUILA NEGRA
"Mi trabajo es vender carne,
soy carnicero. Mi llave favorita
es la cruceta."

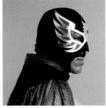

ÁGUILA SOLITARIA"Tengo 52 años. Creo que si no sufres muchas lesiones puedes ser luchador hasta los 60."

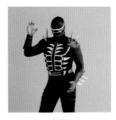

"Cuando estoy en el cuadrilátero pienso en cómo voy a ganar y hacer que el público esté contento."

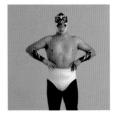

ALMA PLATEADA
"Me llamaban la atención las
capas, los trajes y las máscaras.
Es una forma de expresarse."

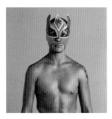

ASTRO BOY"Como no peso mucho, paso bastante tiempo volando."

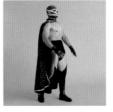

EL AUDAZ"El diseño es parte de la imagen.
Quería algo diferente."

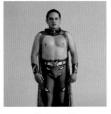

AVISMAN
"Los luchadores tienen
mucho éxito entre las mujeres.
Van muchas a vernos."

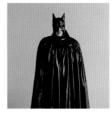

"Muchos luchadores son guardaespaldas porque tienen conocimientos valiosos."

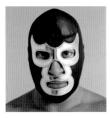

BLUE DEMON JR.

"Cuando era niño me sentía
apesadumbrado porque no le
podía decir a nadie quién era mi
padre en realidad."

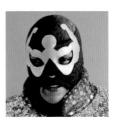

BRAZO DE PLATA JR.
"Si eres serio y tranquilo
nadie te hará caso."

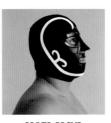

CARTA BRAVA
"Cuando empecé era muy
delgado y mis hermanos no creían
que fuera capaz de lograrlo."

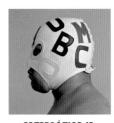

CATEDRÁTICO JR.

"Cuando tenía 10 ó 12 años
era gordo y en el colegio
se metían conmigo."

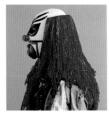

"No, nunca he hecho el amor con la máscara. Es demasiado difícil."

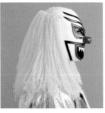

COCO VERDE"A la hora de hacer el amor nos olvidamos del personaje de lucha libre."

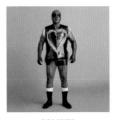

"Tengo 54 años. Me retiré con tres lesiones en el pie, así que ahora me dedico sólo a enseñar lucha libre."

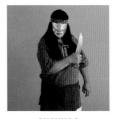

CUCHILLO"Una vez perdí la máscara
durante una pelea sanguinaria
con el hijo de El Santo."

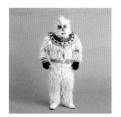

**Siempre quise ser luchador para ver si los golpes son fuertes, si son de verdad."

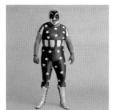

ANDY BARROW
"Una vez le planché la ropa a
mi hermano cuando todavía la
llevaba puesta."

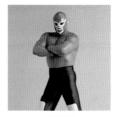

**El buceo me da la paz y tranquilidad que no encuentro en la lucha libre."

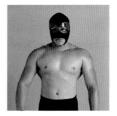

APOCALYPSIS
"Me siento un héroe. Fuerte como un aniquilador."

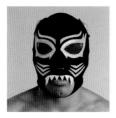

BLACK JAGUAR
"Mi familia piensa que estoy
loco por meterme en esto,
pero veo las luchas desde que
tengo 10 años."

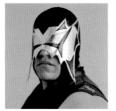

BLACK LORD

"Mis compañeros de trabajo
me han visto pelear pero ni se
imaginaban que era yo."

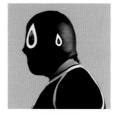

BLACKMAN

"Mi contrincante tenía la nariz
rota y sangraba. Las mujeres y
los niños gritaban. No sabía que
se trataba del cura."

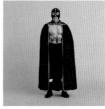

BLACK SHADOW
"Niños: no practiquen la lucha
libre en el parque o en el colegio.
Es muy peligroso."

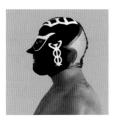

CEREBRO NEGRO

"La paga no está mal, pero creo
que debería ser un poco más alta
porque lo arriesgamos todo."

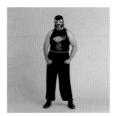

CHRIS
"Mi entrenador me acortó el nombre. Me gusta, a los niños les resulta fácil de recordar."

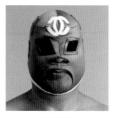

CLIMAX
"Apenas tuve mi primer
juguete a los 9 años y mi primer
pastel a los 17."

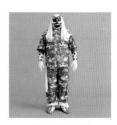

COCO BLANCO
"El nombre de payaso es para los
niños, pero me puedo enfrentar a
cualquiera, en cualquier lugar."

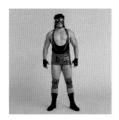

"Una vez me rompí cuatro costillas y no me di cuenta hasta que llegué al vestidor."

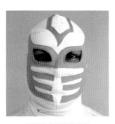

DICK ANGELLO"Tengo 50 años y soy técnico en prótesis dental."

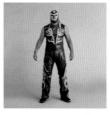

DICK ANGELLO JR.

"Estaba adicto al crack.
Sigo vivo gracias a mis padres y a
la lucha libre."

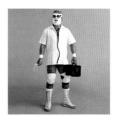

DR. CEREBRO"En otros países los luchadores
son más fríos, menos expresivos
con su indumentaria."

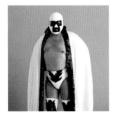

DR. KARONTE I"La violencia siempre ha sido parte de mi vida."

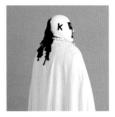

DR. KARONTE III"Fuera del cuadrilátero no soy tan agresivo, de hecho, soy bastante tranquilo."

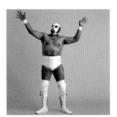

DR. LANDRÚ"Soy un poco violento. Hasta he mandado gente al hospital."

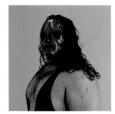

DR. MUERTE"Soy profesor de tae kwon do.
Soy cinturón negro. También me
dedico a las ventas."

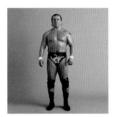

ESCORPIÓN JR."Estudié economía, pero después de graduarme me dediqué a la lucha libre."

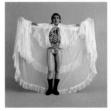

EXÓTICO LA CHONA"Dejé mis estudios de ingeniería
y me estoy dedicando
a la lucha libre."

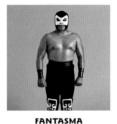

DE LA ÓPERA"Por supuesto que más de uno ha muerto durante una pelea."

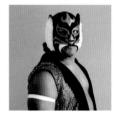

FELINO"Mi personaje es el más rápido de México, pero no cuando hago el amor."

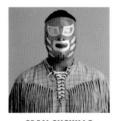

GRAN CUCHILLO"Es un nombre que los indios de Estados Unidos le daban a los guerreros."

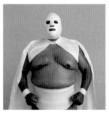

GRAN MARKUS
"Además de dedicarme a la lucha
libre también trabajo como
contable en la oficina de aduanas
del aeropuerto."

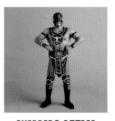

GUERRERO AZTECA"No te puedo decir mi nombre.
Es importante que nuestros
rostros e identidades
permanezcan ocultos."

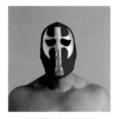

HACHA ASESINA "Trabajo en el sector de transporte público en Ciudad de México."

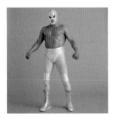

EL HIJO DEL SANTO "Gracias por esta oportunidad de llegarle al público a través de sus fotos."

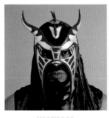

HISTERIA
"Siento que Dios está conmigo
por todo lo que me ha dado."

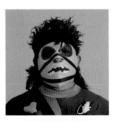

HOMBRE RATA "Tengo 42 años, trabajo en el sector textil y yo mismo diseñé este traje."

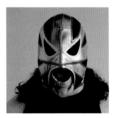

HOOLIGAN

"Me gusta que la gente
me odie, que me griten a mí
y a mi manager."

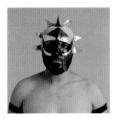

"Tomé mi nombre de Los Cuatro Fantásticos y la indumentaria de las películas de gladiadores."

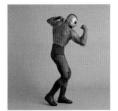

DOS CARAS
"El Papa me causó una gran
impresión cuando visitó México.
Siempre lo recordaré."

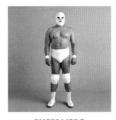

"No quiero que se conozca mi verdadero nombre. El encanto de la lucha libre es lo desconocido."

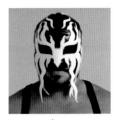

ESCÁNDALO
"Mi padre era luchador, así como
mi abuelo y mi tío. Ahora es
mi turno."

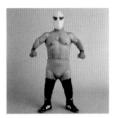

FILLI ESTRELLA

"Mis padres y hermanos son
todos altos. Yo soy el único
bajito."

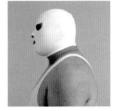

GALENO"Cuando era joven era
muy violento. La lucha libre
me calmó."

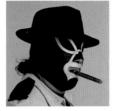

GANGSTER"No somos gente viciosa.
No bebemos ni fumamos."

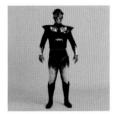

GATO INFERNAL
"Yo trabajo guiando a las
personas a sus lugares
en la arena, de esta forma puedo
ver las luchas."

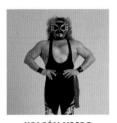

"Una vez hice el amor con ocho mujeres. Siempre les ha gustado mi pelo."

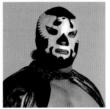

HALCÓN SALVAJE
"Cuando era joven tenía
que saber defenderme en mi
vecindario, así que aprendí
lucha libre "

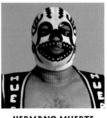

HERMANO MUERTE
"Me preparo durante toda la
semana para vencer a mi rival.

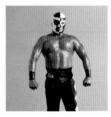

HIJO DE PIERROTH
"A un hombre no se le mide
de los pies a la cabeza, sino de
la cabeza al cielo."

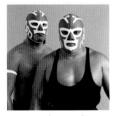

HURACÁN RAMÍREZ Y JR. "Para nosotros es un arte saber golpear con elegancia y estilo."

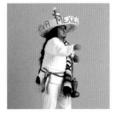

JUAN EL RANCHERO
"No utilizo mascara. Creo que no
va con el personaje."

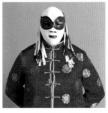

KATO KUNG LEE II"Cuando no estoy luchando me dedico a las ventas."

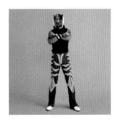

KID TIGER"Soy uno de los luchadores más jóvenes. Todavía voy al colegio."

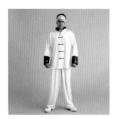

KUMBA KID'S JESSY
"Vengo de una familia de
luchadoras: mi madre, mi abuela,
mi tía..."

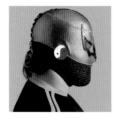

KUNG FU JR.

"Fuera de la lucha libre, entre mis
héroes están la Madre Teresa y
Martin Luther King."

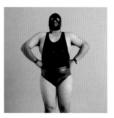

LALO CASTEL
"Soy de los buenos, pero
definitivamente puedo ser de los
malos cuando hace falta."

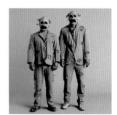

LAS MOMIAS
"Somos las momias,
para servirles."

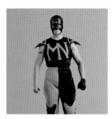

MANO NEGRA JR.
"Cuando estamos luchando somos artistas. El resto del tiempo somos como los demás."

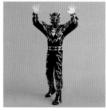

MANOS DE SEDA
"Al contrincante se le golpea
con una silla para debilitarlo, no
para lesionarlo."

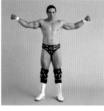

MARKO RIVERA
"Combino la lucha libre con
el strip-tease, pero mi pasión
es la lucha libre."

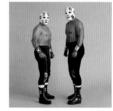

MATEMÁTICOS I & II
"Somos una familia muy unida.
Todos practicamos deportes."

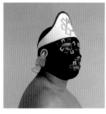

MISTERIO AZTECA
"Quería ser algo que
representara a nuestro país y a
nuestros ancestros."

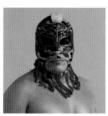

EL MISTERIOSO JR.

"Tengo dos hijas y dos hijos,
y me gustaría que
siguieran mis pasos."

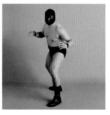

MORTERO"Me hubiera gustado conocer a Jesucristo y a Jim Morrison."

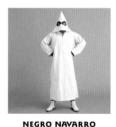

"No puedo usar máscaras cerradas y atadas porque sufro de claustrofobia."

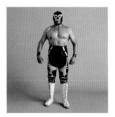

PARAMÉDICO
"Es una profesión maravillosa.
Me gustaría que me enterraran
con la máscara."

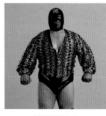

"Soy un auténtico peligro. Lucho en equipo con mi hermano. Todos nos temen."

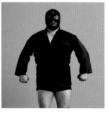

PELIGRO II
"Todo se lo debemos a nuestro
profesor Dos Caras. Sin él no
seríamos lo que somos."

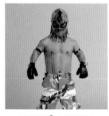

PEQUEÑO SAYKO
"Soy fanático de Nirvana.
Siempre he dicho que si tengo un
hijo lo llamaré Kurt."

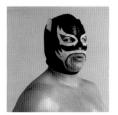

LEOPARDO NEGRO"Me gusta que el público
se enfurezca. Mientras más
enfurecido mejor."

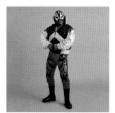

"Es el nombre del lugar donde descansan las almas de los niños que no han sido bautizados."

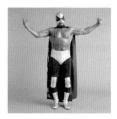

LIZMARK "Trabajaba como chofer en La Quebrada. Estudié hostelería y después me hice luchador."

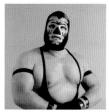

MANO NEGRA
"La música es el idioma
universal. Hay que saber
escucharla."

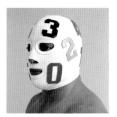

MATEMÁTICO III
"Lo que más me llamaba
la atención eran las máscaras.
Siempre quise usar
una máscara."

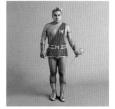

MÁXIMO"Como pueden ver,
mi traje está inspirado en el
Imperio Romano."

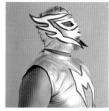

MR. MAGIA
"Creo que mi ídolo y con
quien comparto la misma causa
es Superman."

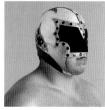

MR. NIEBLA
"La lucha libre te puede
dar felicidad, pero también
dolor y humillación."

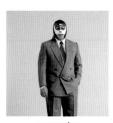

OCTAGÓN"Le prometí a mi madre que sería jugador profesional de fútbol."

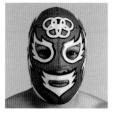

OLYMPUS"Gracias por tranquilizarme.
Hacía mucho tiempo que no me
tomaban una foto."

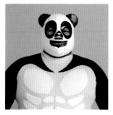

EL PANDITA"Admiro la forma en que viven los osos, nada les importa."

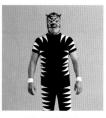

EL PANTERA
"Los luchadores mexicanos
tienen una chispa especial.
Hacemos que el público
ria y llore."

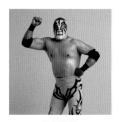

PLATINO"Nunca olvidaré cuando perdí la máscara con un contrincante.
Me afeitó la cabeza."

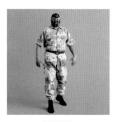

RAMBO
"Quería llamarme El Sargento
Furioso pero dijeron que era
demasiado largo."

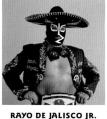

"Creo que las principales leyendas son El Santo (que en paz descanse), Blue Demon y mi padre."

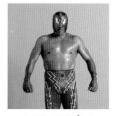

RAYO TAPATÍO I
"Yo soy fanático del club de
fútbol de Guadalajara."

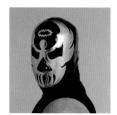

RAZIEL
"No importa si perdiste o
ganaste. El hecho de haber
estado presente es una victoria."

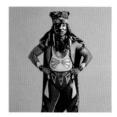

"Para mí la lucha libre lo ha sido todo... Es mi vida."

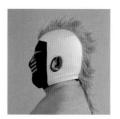

SHU EL GUERRERO
"La lucha libre de Estados Unidos se vale más de los artificios."

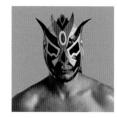

"De día soy una persona normal y cuando llega la noche me transformo."

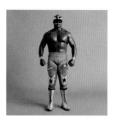

**STUKA

"Llevamos máscaras para ocultar nuestros rostros.

Hacen que la gente se pregunte quiénes somos."

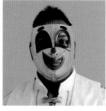

SUPER ARCHIE"La intención de mi disfraz es ser cómico. Es para los niños."

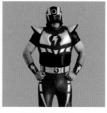

SUPER ELEKTRA
"Reparo equipos dentales,
aparatos de rayos X y ese tipo
de cosas."

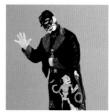

"Cuando me pongo la máscara siento como si fuera mi propio rostro."

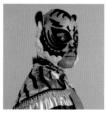

TIGER MAN
"Una vez, por una
apuesta, estuve tres horas y
media entrenando. No me pude
levantar durante varios días."

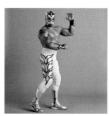

TIGRE METÁLICO
"A veces los buenos tienen
que encontrar formas astutas de
derrotar a los malos."

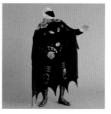

TINIEBLAS
"Tengo 67 años. Trabajé
como doble de *Tarzán* en la
serie de televisión."

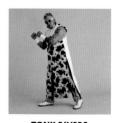

TONY RIVERA"El arte está en todo. Los trajes son arte, las máscaras, la lucha libre es todo un espectáculo."

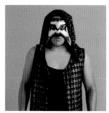

VAMPIRO METÁLICO
"Soy estudiante de diseño
gráfico en el Instituto
Londres de Xochimilco."

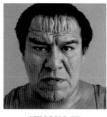

VILLANO III"Soy luchador gracias a mi padre
y a mi público."

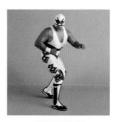

VILLANO IV
"Nuestro padre no quería que fuéramos luchadores, pero los cinco lo somos."

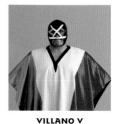

"A mis pacientes no les digo que soy luchador para que no se asusten más."

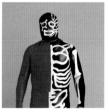

SIDA
"Antes formaba parte de un
trío de lucha. Mis compañeros
eran Lepra y Cólera."

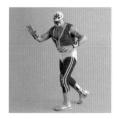

SOLAR"Me habría gustado ser abogado."

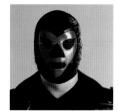

LA SOMBRA DEL AMOR
"Todos los que estamos en esto
queremos ser famosos, salir en
televisión y participar en los
espectáculos más importantes."

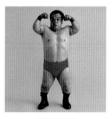

"Fuimos a luchar fuera de la ciudad. La gente no creía que fuéramos luchadores."

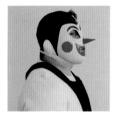

SUPER PINOCHO
"Sí, tengo novia, pero no sabe que soy luchador."

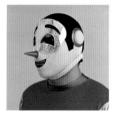

SUPER PINOCHO 3000
"Soy una persona normal como
todo el mundo, pero no te puedo
decir mi nombre."

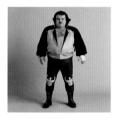

SUPER PORKY
"En México los luchadores
tenemos que trabajar todos los
días. Disculpa las lágrimas."

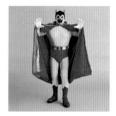

SUPER RATÓN"Tengo un gimnasio y además trabajo para el gobierno."

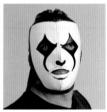

TRAUMA I
"Mi hermano y yo
vamos a las peleas desde que
éramos pequeños."

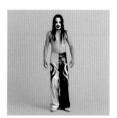

TRAUMA II
"El nombre viene de experiencias familiares. Estamos traumatizados y nos gusta ser violentos."

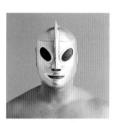

ULTRAMÁN"Estudié derecho, pero desde niño quise ser luchador."

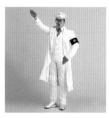

VANGELLYS

"Tengo 24 años y peso 95 kilos.
Soy un peso pesado.
¿Por qué los nazis? Porque me gusta su disciplina."

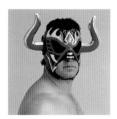

VIOLENCIA II
"He luchado con mucha
gente importante. Es un sueño
hecho realidad."

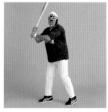

YANKEE STAR
"Siempre quieres ganar,
pero es muy difícil saber cómo
va a ser la pelea."

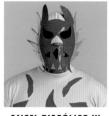

ANGEL DIABÓLICO III Front and back cover / primera y cuarta de forros

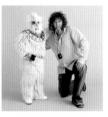

VENVILLE (RIGHT) & ALUSHE Photographer / Fotógrafo.

Acknowledgments

The photographs collected in this book were all taken during the course of numerous visits to Mexico City. The quotations alongside the images were edited from interviews with the fighters and I am enormously grateful for their emotional candor and generosity.

My thanks to Daisy Bates for editing the book. For her constant support and patience throughout the process of completing this project, I am grateful.

IN MEXICO CITY: I am indebted to the author Sandro Cohen.

Pelayo Gutiérrez personally arranged for the luchadores to appear in these photographs. He made my visits to Mexico City the most enjoyable personal and professional experiences. Concepción Taboada's thoughtful planning made the portrait sittings throughout the days run effortlessly. I am grateful to Manuel Manero, his commitment and sensitivity in interviewing the fighters was remarkable. Thanks also to Alejandro Vázquez, Mauro M. Agaña, Rodolfo Gonzalez, Daniel Rodríguez, and María José Alcover. To Charlie Crane for his patience and wit in assisting me during the photography I am also grateful. Thank you to Elsa Henao for her interpreting and the wrestler's coordinator Blas Colunga and all at Cinisimo Films.

IN THE USA: My thanks to Charles Miers at Rizzoli for commissioning this edition and to Leah Whisler for whipping us into shape. Thank you to Steve Golin and Dave Morrison at Anonymous Content and to David Unger. And many thanks to Bryony Gomez-Palacio and Armin Vit at UnderConsideration for the design of the book.

IN LONDON: Thanks to Suren Pithwa of Unichrome and Martin Lee. Much appreciation is also due to Mark Denton and Andy Dymock for their work on the first edition.

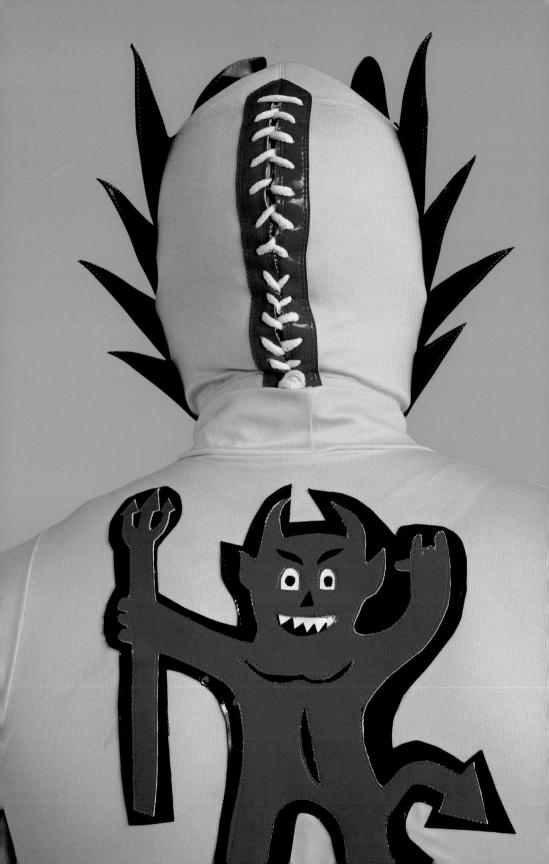